普通高等教育"十一五"国家级规划教材

数字艺术设计系列教材

何洁 主编

数字色彩构成

田少煦 等著

清华大学出版社 北京

内 容 简 介

本书吸收了计算机图形学和色彩学的新成果，较好地解决了计算机色彩原理、色彩系统（蒙塞尔、CIE 等）、色彩构成的有机衔接。通过先进的三维色彩配色软件"数字色系五级色表"，详细论述一套不同于以往"色彩构成"的、科学而实用的色彩设计方法，让原来混沌、感性的色彩设计变得简便、有序、并增加了理性成分。

本书是作者主持的教育部人文社科研究项目的核心内容和主要成果之一，它居于数字艺术的学科前沿，是目前国内色彩研究的最新成果。本书配以大量的图片和习题，适合作为美术、艺术设计、动画、广告学、工业设计、建筑学以及新的数字媒体等专业的本科、专科生教材，也可供相关从业人员和高校教师阅读及教学参考。

未经作者书面许可，任何单位和个人不得以任何形式复制和使用（包括但不仅限于纸媒体、网络、光盘、其他电子媒体等介质转载、抄袭、摘编、改编、出版、传播）本书部分或全部文字内容、课程构架、配色软件结构与模式和原创的图形图像。

版权所有，侵权必究。 举报：010-62782989，beiqinquan@tup.tsinghua.edu.cn。

图书在版编目（CIP）数据

数据色彩构成 / 田少煦等著．—北京：清华大学出版社，2007.8(2021.11重印)
（"数字艺术设计"系列教材）
ISBN 978-7-302-13971-3

Ⅰ．数… Ⅱ．田… Ⅲ．色彩-计算机辅助设计-教材 Ⅳ．J063-39

中国版本图书馆 CIP 数据核字（2006）第 120634 号

责任编辑：甘莉 宋丹青
责任校对：王凤芝
责任印制：宋 林

出版发行：清华大学出版社
网　　址：http://www.tup.com.cn, http://www.wqbook.com
地　　址：北京清华大学学研大厦 A 座
邮　编：100084
社 总 机：010-62770175
邮　购：010-62786544
投稿与读者服务：010-62776969，c-service@tup.tsinghua.edu.cn
质量反馈：010-62772015，zhiliang@tup.tsinghua.edu.cn
印 装 者：北京嘉实印刷有限公司
经　　销：全国新华书店
开　　本：210mm×285mm　印　张：9.25　字　数：169 千字
版　　次：2007 年 8 月第 1 版　印　次：2021 年 11 月第 10 次印刷
定　　价：48.00 元

产品编号：019668-01

"数字艺术设计"系列教材
编 委 会

主　编： 何　洁　清华大学美术学院副院长，教授，博士生导师
副主编： 田少煦　深圳大学数字媒体与动画研究所所长，教授

编　委： （以姓氏笔画为序）
　　　　　马　刚　中央美术学院设计学院副院长，教授
　　　　　孙　明　鲁迅美术学院设计学院院长，教授
　　　　　吕品田　《美术观察》杂志主编，中国艺术研究院研究员
　　　　　陈小文　美国康奈尔大学教授，清华大学美术学院客座教授
　　　　　汪大伟　上海大学美术学院副院长，教授
　　　　　罗　力　四川美术学院常务副院长，教授
　　　　　赵　燕　中国美术学院设计学院副院长，教授
　　　　　郭线庐　西安美术学院副院长，教授

目录

序	001
第一章　色彩的体系	003
第一节　色彩的形成	004
一、光与色彩	004
二、光的色散	004
三、色彩混合	005
第二节　显色系统	009
一、理想状态的色立体	009
二、蒙塞尔色彩系统	009
三、奥斯特瓦德色彩系统	013
四、日本 PCCS 色彩系统	014
第三节　混色系统	016
一、混色系统 CIE	016
二、CIE 1960 均匀色度标尺图和 1964 均匀颜色空间	017
第四节　数字色彩体系	019
一、Lab 色彩	019
二、RGB 色彩	019
三、CMY（CMYK）色彩	020
四、HSV（HSB）色彩	021
作业与思考题	022
第二章　数字色彩的基本原理	023
第一节　数字色彩及其表达	024
一、从计算机到数字色彩	024
二、色彩的数字化表达方式	024
第二节　数字色彩与图形	028
一、数字图形及其色彩的角色	028
二、色彩的位深度（色彩深度）	028
三、矢量图与色彩	030
四、矢量文件中的点阵图色彩	030
第三节　各种颜色色彩域的比较	032
一、CIE 的可见光色域	032

　　　　二、RGB 屏幕颜色的色域　　　　　　　　　032
　　　　三、CMYK 印刷颜色的色域　　　　　　　　032
　　　　四、CMYK 打印颜色的色域　　　　　　　　033
　　　　五、经典颜料颜色的色域　　　　　　　　　033
　　第四节　绘图软件中的数字色彩使用方法　　　　035
　　　　一、数字色彩的绘制方式　　　　　　　　　035
　　　　二、数字色彩应用的注意事项　　　　　　　038
　　作业与思考题　　　　　　　　　　　　　　　　039

第三章　色彩的生理与心理　　　　　　　　　　041
　　第一节　色彩生理实验　　　　　　　　　　　　042
　　　　一、色彩三刺激与三基色　　　　　　　　　042
　　　　二、色彩的错视　　　　　　　　　　　　　042
　　第二节　色彩的主观三属性与客观三属性　　　　046
　　　　一、色彩的主观三属性　　　　　　　　　　046
　　　　二、色彩的客观三属性　　　　　　　　　　046
　　　　三、人眼对颜色的识别能力　　　　　　　　047
　　第三节　色彩的心理感应　　　　　　　　　　　048
　　　　一、色彩的象征　　　　　　　　　　　　　048
　　　　二、色彩的感觉　　　　　　　　　　　　　049
　　　　三、色彩的联想　　　　　　　　　　　　　055
　　作业与思考题　　　　　　　　　　　　　　　　056

第四章　数字色彩构成 I——以色相为主的配色　057
　　第一节　数字色彩的配色工具　　　　　　　　　058
　　　　一、HSV 六棱锥色彩模型剖析　　　　　　　058
　　　　二、HSV 六棱锥色彩模型分解　　　　　　　060
　　　　三、数字色系五级色表　　　　　　　　　　062
　　第二节　不同色相的配色　　　　　　　　　　　066
　　　　一、邻近色的弱对比配色　　　　　　　　　066
　　　　二、类似色的中度对比配色　　　　　　　　067
　　　　三、对比色的较强对比配色　　　　　　　　069
　　　　四、互补色的强对比配色　　　　　　　　　070
　　第三节　主色调的形成　　　　　　　　　　　　072
　　　　一、红色调　　　　　　　　　　　　　　　072

	二、橙色调	073
	三、黄色调	074
	四、绿色调	076
	五、青色调	077
	六、蓝色调	078
	七、紫色调	079
作业与思考题		081

第五章	数字色彩构成Ⅱ——以明度、饱和度为主的配色	083
第一节	纯色系的配色	084
	一、艳丽的纯色调	085
	二、鲜明的中纯调	086
	三、清朗的低纯调	087
	四、淡雅的浅色调	087
第二节	浊（灰）色系的配色	089
	一、温柔的明灰调	090
	二、中庸的中灰调	091
	三、朦胧的暗灰调	092
第三节	暗色系的配色	093
	一、成熟的微暗调	093
	二、稳重的中暗调	094
	三、深沉的深暗调	095
第四节	无彩色系色调的魅力	096
	一、无彩色系的魅力	096
	二、黑色与白色	096
	三、灰色系列	098
作业与思考题		099

第六章	数字色彩构成Ⅲ——综合配色	101
第一节	两组色彩之间的配色	102
	一、纯色系与纯色系之间的组合	102
	二、纯色系与灰（浊）色系之间的组合	103
	三、纯色系与暗色系之间的组合	105
	四、灰（浊）色系与暗色系之间的组合	107

第二节　三组色彩之间的配色　　　　　　　　　　　　109
　　　　　一、纯色系与另两组纯色系之间的组合　　　　　109
　　　　　二、纯色系与纯色系及灰（浊）色系之间的组合　110
　　　　　三、纯色系与纯色系及暗色系之间的组合　　　　112
　　　　　四、灰（浊）色系与纯色系及暗色系之间的组合　114
　　　　　五、其他方式的三组色彩组合　　　　　　　　　117
　　　作业与思考题　　　　　　　　　　　　　　　　　　120

第七章　数字色彩的经营与创意　　　　　　　　　　　　　121
　　　第一节　数字色彩的对比与调和　　　　　　　　　　　122
　　　　　一、对比与调和的逆向关系　　　　　　　　　　122
　　　　　二、隔离调和　　　　　　　　　　　　　　　　123
　　　　　三、互混调和　　　　　　　　　　　　　　　　123
　　　　　四、极色调和　　　　　　　　　　　　　　　　124
　　　　　五、面积调和　　　　　　　　　　　　　　　　125
　　　第二节　数字色彩的渐变　　　　　　　　　　　　　　127
　　　　　一、色相渐变　　　　　　　　　　　　　　　　127
　　　　　二、明度渐变　　　　　　　　　　　　　　　　128
　　　　　三、饱和度渐变　　　　　　　　　　　　　　　129
　　　　　四、综合渐变　　　　　　　　　　　　　　　　129
　　　第三节　色彩创意的灵感与启示　　　　　　　　　　　130
　　　　　一、大自然的色彩启示　　　　　　　　　　　　130
　　　　　二、思维的灵感　　　　　　　　　　　　　　　131
　　　　　三、音乐的诱发　　　　　　　　　　　　　　　132
　　　　　四、传统和民俗的理解与融会　　　　　　　　　132
　　　　　五、文学和艺术的情境　　　　　　　　　　　　133
　　　作业与思考题　　　　　　　　　　　　　　　　　　134

主要参考文献　　　　　　　　　　　　　　　　　　　　　137

后记　　　　　　　　　　　　　　　　　　　　　　　　　138

序

在人类进入信息社会的今天，如何使面向未来的艺术设计教学跟上历史前进的脚步，探索与信息社会相吻合的设计基础教学，已成为我们这一代人不可回避的现实和研究课题。

说到视觉图形，必言欧几里得几何，想到的是直线、曲线、圆、三角形、矩形以及平面和曲面、平直体和曲直体等；而谈及艺术色彩，联想的是蒙塞尔、奥斯特瓦德，是地球仪一般的色立体和建立在它基础之上的色彩序列。这种现象贯穿于整个20世纪并持续至今，似乎形成了一种约定俗成的教学规范。

20世纪，我国的艺术教育和科学教育是泾渭分明的。各自固守在自己的那块领地里老死不相往来，在两个领域之间筑起了高高的围墙，延续着C.P.斯诺在20世纪中叶批评过的"两种文化"的隔离。面对20世纪自然科学发生的变化，我们的艺术设计基础教育却无动于衷，代代相传的片面的色彩和图形教学随着20世纪末计算机在艺术领域的广泛应用暴露出明显的滞后状态。

为了弥补历史原因造成的遗憾，田少煦教授等人编著了"数字艺术设计系列教材"，初衷是希望对开办数字艺术设计专业的院校和需要讲授数字艺术设计课程的教师有所帮助，期待对致力于数字艺术设计教学改革的同行起到抛砖引玉的作用。"数字艺术设计系列教材"的内容设计基于一个基本的现实：设计行业在21世纪明显地趋向数字化，由物理的设计向虚拟的设计、由物质的设计向"非物质"的设计的发展和延伸，传统固有的色彩理论和图形理论已经不能适应社会发展的要求。

这套教材以田少煦教授主持的教育部人文社科研究项目"'数字色彩'：基于数字媒体领域的色彩应用研究"（批准号：03JD760002）、广东省高校人文社科研究项目"数字化图形与视觉传播"（结项证书号：20039906）和广东省高校现代教育技术151工程项目"数字色彩"（批准号：GDA007）为理论支撑，是这三个科研项目的主要成果。它与市面上已经发行的其他围绕计算机软件编写的相关教材的根本区别在于：它不依赖计算机软件而存在，把设计艺术的原理融合在数字化设计之中，是一个开放的体系，显示出较强的包容性和可持续性。

数字艺术设计教育在国内的研究才刚刚起步，这套教材也还有许多需要改进的地方。就像幼苗需要浇水、培土一样，这套教材同样需要同行们的支持和关注，希望它在大家的共同培育下，早日完善和丰满起来，毕竟它从理论和体系上迈出了由传统设计到数字化设计坚实的一步。

2006年3月

第一章
色彩的体系

人们感受颜色是从降临到这个世界时开始的,当第一缕光线进入我们的视网膜时,大自然缤纷的色彩就和我们融为一体。然而,我们对色彩的认识却姗姗来迟。如果没经过训练,很多人分辨颜色的能力会较差,有些人一辈子都叫不出几十种颜色的名字,而人的肉眼机能却可以分辨出大约28万多种不同的颜色。

与自然界其他事物一样,人们对色彩的认识也有一个由浅入深、由感性到理性的过程。我们的先辈在长期使用颜色的实践中,逐渐积累了丰富的色彩知识和经验。在感性方面,早在2500年前我国就建立了跟阴阳五行哲学观念相关联的五色思想,并把它跟很多社会和自然现象联系起来,还赋予其丰富的人文内涵,提炼出中国"五方正色"的颜色代表:青、赤、黄、白、黑。在理性方面,西方近代形成了以牛顿光学色彩为基础的颜色科学和色彩学。19世纪末至20世纪初,我们逐渐接受了蒙塞尔、澳斯特瓦德、CIE等经典的色彩理论,近二三十年又引进了日本PCCS色彩,展现在我们面前的是各种不同的色彩系统。

第一节　色彩的形成

一、光与色彩

　　光是自然界的一种物理现象。对于地球来说，最大的光源就是太阳。太阳给地球带来生命，同时也赋予世界万紫千红的色彩。我们习惯上认为太阳光是白色的，但实际上它包含了彩虹的全部色彩，即红、橙、黄、绿、青、蓝、紫，这就是光谱的颜色，是人类肉眼可感知的可见光颜色。

　　在牛顿的光学色彩理论里，光与色彩是密不可分的，有光才会有颜色，人们之所以能够感知色彩，是因为有光照（发射光和反射光）的结果。我们把人眼所能见到的颜色，按它们的光学性质分为两大类别，一是发射光，二是反射光。

　　发射光就是光源发出的光，如阳光、灯光、计算机显示器发的光、数码相机显示屏发的光等，它是数字色彩得以存在的前提条件。严格意义上的数字色彩的颜色，都是发射光形成的颜色。反射光是从物体表面反射出去的光，我们能用肉眼看到的一切非发光体的颜色，都属于反射光，如山川、天空、建筑、园林、花草、服装、家具等。

　　从物体表面反射出去的反射光，其颜色可以由物体表面材质的不同而发生改变。因为光源照射在物体上的光，有一部分被物体吸收，有一部分被物体反射，只有那些被反射出来的光才能被人眼所接受，这就是人眼能感知不发光物体颜色的缘故。

二、光的色散

　　我们让阳光或灯泡发出的白光（发射光）透过三棱镜折射到白色的屏幕上，就可以看见白色光分解成彩色光（图1-1）。光谱颜色是一条从红色到紫色柔和过渡的彩色光带，它不是仅有七种生硬的颜色（图1-2），我们平时所说的七色光，只是一种高度的语言概括。

　　实际上，可见光谱的每一部分都有它自己唯一的值对应，我们可以从理论上把它们

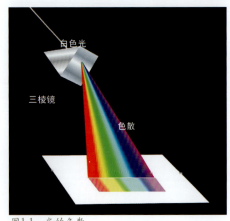

图1-1　光的色散

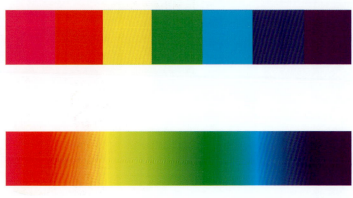

图1-2　从红色到紫色柔和过渡的彩色光带

分成几百万甚至几千万种颜色。从一种颜色转换到临近的另一种颜色，靠肉眼是很难区分的，人的眼睛最多只能区分282 000多种颜色。

发射光可以是全色光（白光），也可以是任何几种光的组合，或仅仅是一种单色的光。发射光经由光源直射人们的眼睛时，便可以看见带色光源发出的颜色。不同的色光有不同的波长，在可见光范围内，红色的波长最长，蓝紫色的波长最短。

三、色彩混合

色彩与色彩之间可以混合。色彩混合可分为加色法混合（也称色光混合）、减色法混合（也称色料混合）和中性混合（也称空间混合）。

（一）加色法混合

色光可以分解，也可以混合。加色法混合就是把不同色彩的光混合投射在一起，生成新的色光，所以也称色光混合。R、G、B三色是常见的光的三原色，红（red，记为R）、绿（green，记为G）、蓝（blue，记为B），它们是计算机显示器及其他数字设备显示颜色的基础。这三种颜色由电子枪砰击或经其他物理方式叠加在一起，就能生成千万种色彩，这属于加色法混合，是一种光源色的混合色彩模式（图1-3～图1-5）。

$$R+G=Y \quad （红光+绿光=黄光）$$
$$B+R=M \quad （蓝光+红光=品红光）$$
$$G+B=C \quad （绿光+蓝光=青光）$$

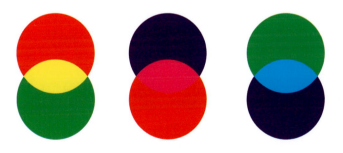

图1-3　两个光原色的加色混合

$$R+G+B=W （红光+绿光+蓝光=白光）$$

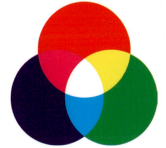

图1-4　光的三原色的加色混合

一对补色光相加，生成白光。

$$M+G=W \quad （品红光+绿光=白光）$$
$$Y+B=W \quad （黄光+蓝光=白光）$$
$$C+R=W \quad （青光+红光=白光）$$

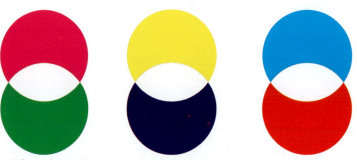

图1-5 一对补色光相加生成白光，它属于加色混合

（二）减色法混合

减色法混合就是把不同色彩的色料（颜料）混合在一起，生成新的颜色，所以也称色料混合（图1-6~图1-8）。

C、M、Y三色是常用的颜料三原色。青（cyan）记为C、品红（magenta）记为M、黄（yellow）记为Y，它们是打印机等硬拷贝设备使用的标准色彩，分别与红（R）、绿（R）、蓝（B）三基色互为补色。CMY属于减色法混合，是一种颜料色彩的混合模式。

$$M+C=B \quad （品红色+青色=蓝色）$$
$$W-R-G=B \quad （白光-红光-绿光=蓝光）$$
$$M+Y=R \quad （品红色+黄色=红色）$$
$$W-G-B=R \quad （白光-绿光-蓝光=红光）$$
$$C+Y=G \quad （青色+黄色=绿色）$$
$$W-R-B=G \quad （白光-红光-蓝光=绿光）$$

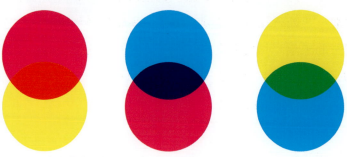

图1-6 两个色料原色的减色混合

$$M+Y+C=K \quad （品红色+黄色+青色=黑色）$$
$$W-R-B-G=K \quad （白光-红光-蓝光-绿光=黑）$$

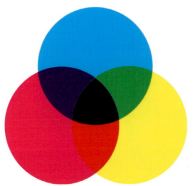

图1-7　色料的三原色的减色混合

一对补色色料相互混合，生成黑色。

$$M + G = K \quad （品红色 + 绿色 = 黑色）$$
$$Y + B = K \quad （黄色 + 蓝色 = 黑色）$$
$$C + R = K \quad （青色 + 红色 = 黑色）$$

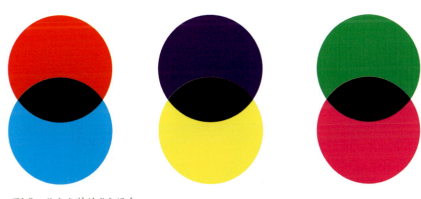

图1-8　补色色料的减色混合

（三）中性混合

前面提到的光色的加色混合和色料的减色混合，都是在色彩未进入人们视觉感受之前就已经混合好了，是一种物理的混色。在生活中还存在另一种情况，就是颜色在进入视觉之前没有混合，而是在一定位置、大小和视距等条件下，通过人眼的作用，在人的视觉里发生混合的感觉，这种发生在视觉内的色彩混合现象是生理混色。由于视觉混合的效果在人的视觉中没有发生颜色变亮或变暗的感觉，它所得到的亮度感觉为相混合各色的平均值，因此被称为中性混合。

中性混合有两种方式。

1. 色彩的旋转混合

把红、绿两块颜色分别放入一个圆形的两个半圆里，然后用高于20圈/秒的速度旋转，我们就可以看到红、绿两个半圆浑然成为一个橙红色的圆（图1-9）。红、绿两块颜色在旋转中进行了色彩空间混合。

图1-9　红、绿两块颜色一起旋转，混合生成橙红色

2. 色彩的空间排列混合

当人的眼睛与密集的色点处于一个恰当的距离时，人眼会产生空间混合。点彩派的绘画就是利用了空间混合的原理来表现强烈的光感。现代的4色印刷也是利用CMYK4色的空间排列，以极细密的4种色点通过不同角度的网屏，混合成了我们正常肉眼看到的丰富色彩。

放大的电视机屏幕上的色彩网点，也是由红、绿、蓝三色的小点通过空间排列混合而成的（图1-10）。

图1-10　放大的电视机屏幕示意图

第二节　显色系统

经典艺术色彩学是一种以颜料色彩为载体、偏重色彩心理属性研究的色彩理论体系。它的物理基础是一种以颜料、涂料、染料等色料为基础的显色系统，其本质是反射光的色彩系统。最常见的有蒙塞尔色彩体系，它是经典艺术色彩的基础，我国艺术和设计界大都采用蒙塞尔色彩。其他还有奥斯特瓦德色彩体系、日本PCCS色彩体系等。

一、理想状态的色立体

色立体是一个假设的立体色彩模型，理想状态的色立体像一个地球仪（图1-11）。在这个模型里，整个球体从内核到表面就是这个色彩系统所有的颜色。球的中心是一条自上而下变化的灰度色彩中心轴，靠北极（顶端）的一端是白色，靠南极（底端）的一端是黑色，用来表示色彩的明度。其他色彩的明度跟中心轴的变化相一致，越往北极的颜色明度越高，到达北极点就是纯白色；越往南极的颜色明度越低，到达南极点就是纯黑色。最纯的颜色都附着在球的赤道表面，沿赤道作圆周运动，表示色彩的色相变化。从球的表面向中心轴作水平方向运动，表示色彩的饱和度（彩度）变化。

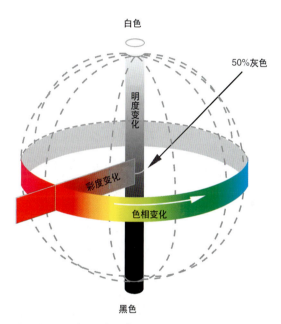

图1-11　田少煦：理想状态的色立体模型

简单地说，色立体的垂直方向表示色彩的明度变化，色立体从表面到中心轴的水平方向表示色彩的饱和度（彩度）变化，色立体的圆周方向表示色彩的色相变化。

二、蒙塞尔色彩系统

蒙塞尔色彩系统是美国画家蒙塞尔创立的，1915年《蒙塞尔图谱》首次出版，随后又多次出版了修订版本和色彩样品。它是目前国际上作为分类和标定物体表面色最广泛采用的方法。我国的艺术色彩和印刷色彩教学也以蒙塞尔系统为基础。

蒙塞尔色彩系统着重研究颜色的分类与标定、色彩的逻辑心理与视觉特征等，为经典艺术色彩学奠定了基础，也是数字色彩理论参照的重要内容。

蒙塞尔色相环以红（R）、黄（Y）、绿（G）、蓝（B）、紫（P）5色为基础色相，中间加入黄红、黄绿、蓝绿、蓝紫、紫红5个过渡色相，构成了10个色相的色相环。这10个色相每个又细分为10个等级，共100个色相。每10个等级中的第5级被定为这个色相的代表色样，如5R、5Y、5G、5YG、5BG等（图1-12～图1-21）[①]。色相环中相差180°的颜色是互补色。

蒙塞尔色立体是一个偏心的类似球体（图1-22）。由于各种色相本身具有不同的明度，各种色相的最高饱和色不可能像理想状态的色立体那样都处于球体的赤道上，它们是随着明度的高低从北极（顶端）向南极（底端）偏移。纯黄色的明度最高，因此它最靠近顶端，紫色的明度最低，因此它最靠近底端。

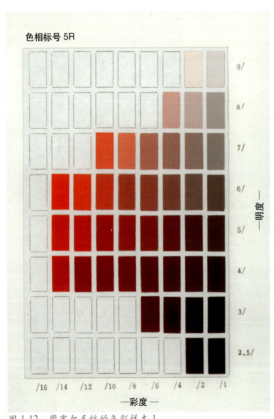

图1-12　蒙塞尔系统的色彩样本1

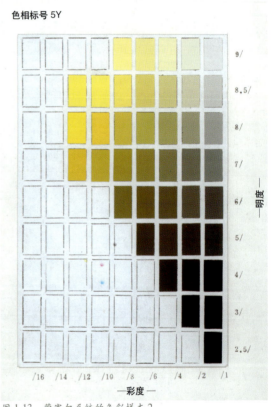

图1-13　蒙塞尔系统的色彩样本2

① 蒙塞尔色谱，北京百花美术用品公司。

色彩的体系 **第一章**

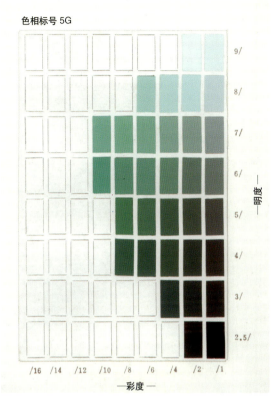

图 1-14　蒙塞尔系统的色彩样本 3

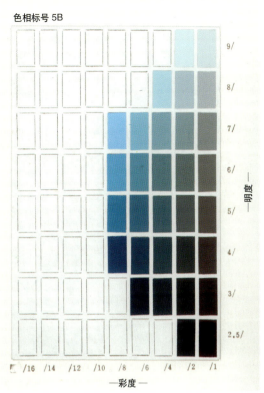

图 1-15　蒙塞尔系统的色彩样本 4

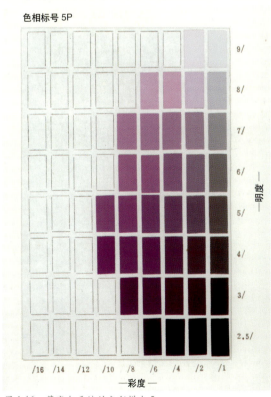

图 1-16　蒙塞尔系统的色彩样本 5

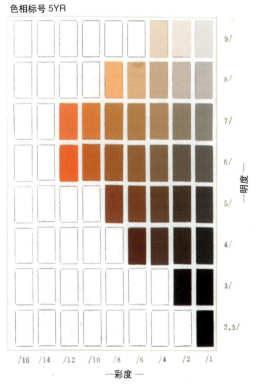

图 1-17　蒙塞尔系统的色彩样本 6

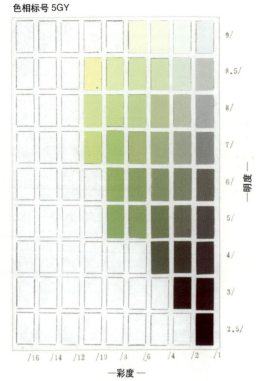
图1-18 蒙塞尔系统的色彩样本7

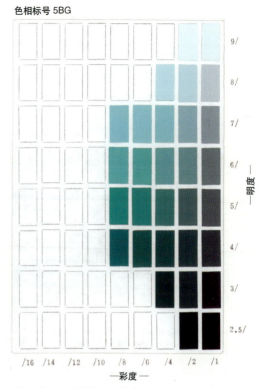
图1-19 蒙塞尔系统的色彩样本8

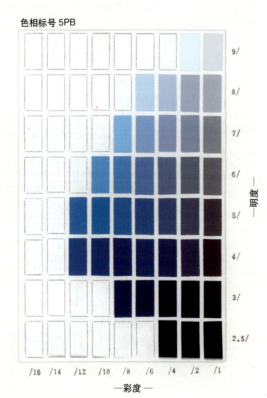
图1-20 蒙塞尔系统的色彩样本9

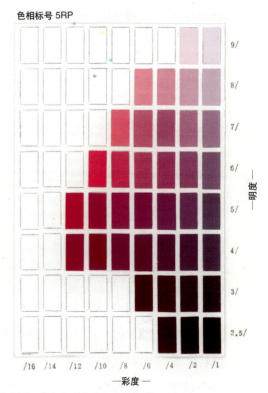
图1-21 蒙塞尔系统的色彩样本10

蒙塞尔色彩系统认为各种色相的彩度等级是不同的，各色相的最高饱和色离中心明度轴的远近距离也是不等的。红色（5R）的彩度最高，共分为14个等级，它的最高饱和色离中心轴最远，而蓝绿色（5BG）的彩度最低，只有6个等级，它的最高饱和色离中心轴最近。

蒙塞尔色立体纵向的色彩明度色阶共分11级，中心轴的顶端为白色，中心轴的底端为黑色。

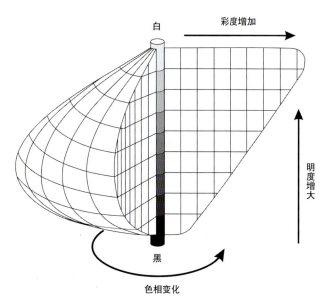

图1-22　蒙塞尔色立体示意图

三、奥斯特瓦德色彩系统

奥斯特瓦德色彩系统是由科学家奥斯特瓦德于1921年创立的，它以物理科学为依据，而不是像蒙塞尔系统那样重视心理逻辑和视觉特征。它注重色彩的调和关系，主张调和就是秩序。

奥斯特瓦德色相环由24个色组成。它以赫林的四色学说为依据，首先在一个圆形内以等间距安置了红、黄、绿、蓝4个主色，在此基础上每两个颜色之间分别安插橙、黄绿、蓝绿、紫4个间色，

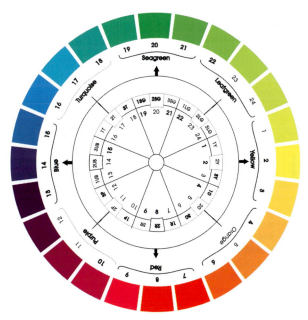

图1-23　奥斯特瓦德24色色相环

扩展为红、橙、黄、黄绿、绿、蓝绿、蓝、紫8个基本色的色相环，然后再将这8个基本色相每种色分为3个等级，共编排成24色的色相环（图1-23）。

奥斯特瓦德色彩系统认为没有纯的颜色存在，即使是纯白色也有11%的含黑量，纯黑色也有3.5%的含白量。所有的色彩都由纯色加一定比例的黑色和白色混合而成。在奥斯特瓦德色彩系统中，C代表纯色，W代表白色，B代表黑色。这样，奥斯特瓦德引导出一个适用于任何颜色的公式：

纯色量（C）+白量（W）+黑量（B）=100（总色量）

记　号	a	c	e	g	i	l	n	p
含白量	89	56	35	22	14	8.9	5.6	3.5
含黑量	11	44	65	78	86	91.1	94.4	96.5

奥斯特瓦德色立体就是依据这一理论创立的（图1-24）。

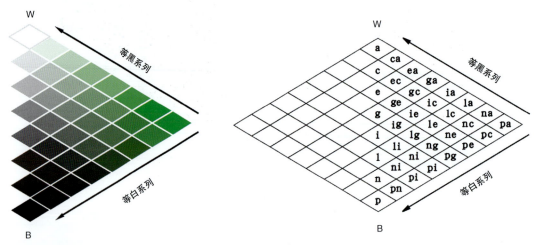

图1-24　奥斯特瓦德色立体示意图

四、日本PCCS色彩系统

日本PCCS色彩系统是日本色彩研究所研制的，1965年正式发表。它的色立体模型、色彩明度及纯度的表示方法与蒙塞尔色彩系统相似，但分割的比例和级数不同；也吸收了奥斯特瓦德色彩系统的一些特点（图1-25）。它的最大特点，是将色彩综合成色相与色调两种观念来构成各种不同的色调系列，便于色彩的各种搭配。它注重色彩设计应用的方便，更多地表现为一种实用的配色工具（图1-26）。

日本PCCS的色相环由24个色相组成。为了保持色相环上的色相差均匀，经过色相环直径两端相隔180°的色相并非绝对补色（图1-27）。

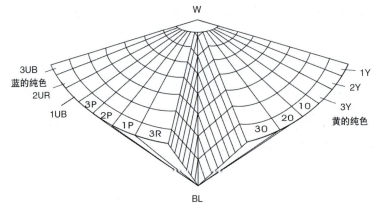

图1-25　奥斯特瓦德色立体模型

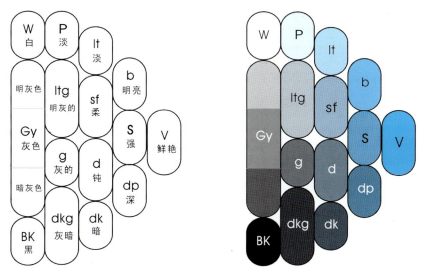

图1-26　日本PCCS色彩系统的色立体纵断面示意图

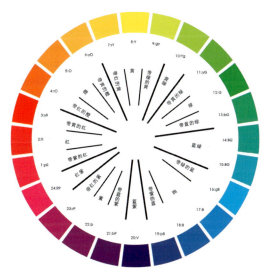

图1-27　日本PCCS色相环[1]

　　日本PCCS色彩系统的色立体纵断面像1个横置向的三角形（图1-26），它包含3个无彩色系的色调和12个有彩色系的色调，从左至右分布在5列结构之中。第一列是3个无彩色系的色调，从上至下为白（W）、灰色（GY）、黑（BK）；第二列是有彩色系低彩度色的4个色调，它们是淡（P）、明灰的（ltg）、灰的（g）、暗灰（dkg）；第三列（中间）是有彩色系准低彩度色的4个色调，它们是淡（lt）、柔（sf）、钝（d）、暗（dk）；第四列是有彩色系准高彩度色的3个色调，它们是明亮（b）、强（S）、深（dp）；第五列是有彩色系高彩度色的1个色调，它是鲜艳（V）。[2]

[1]［日］朝昌直已.林品章、陈庆彰译.艺术·设计的色彩构成.台北：龙辰出版事业有限公司，1999

[2]［日］朝昌直已.林品章、陈庆彰译.艺术·设计的色彩构成.台北：龙辰出版事业有限公司，1999

第三节 混色系统

混色系统是以光学色彩为基础的色彩系统，也是发射光色彩系统。它认为任何色彩都可以由一些基色（原色）混合而成。人们通常把红（R）、绿（G）、蓝（B）三种颜色定为三基色（或称三原色）。

一、混色系统CIE

CIE是一个国际通用的色彩标准，是一个基于光学色彩的混色系统，它成熟的理论体系建立于20世纪30年代。

现代色度学是我们认识色彩的基础，它给色彩应用制定了国际通用的色彩标准。1931年，国际照明委员会（简称CIE）在剑桥举行的CIE第八次会议上，以CIE-RGB光谱三刺激值为基础，统一了"标准色度观察者光谱三刺激值"，确立了CIE1931-XYZ系统，称之为"XYZ国际坐标制"，从而奠定了现代色度学的基础。

由于XYZ是理想的三原色，它们不是物理上的真实色，而是虚构的假想色。为了实用方便，色彩科学家经过一系列换算，XYZ三角形经转换后变为直角三角形，其色度坐标为x，y。用各波长光谱色的色度坐标在XYZ三角形中描点，然后将各点连接，即成为CIE 1931色度图的光谱轨迹。由图看出该光谱轨迹曲线落在XYZ三角形色域之内，所以肯定为正值，这就是目前国际通用的CIE 1931 x、y色度图[①]，简称"CIE 色度图"，或"色品图"（图1-28）。

由三基色作轴的锥形空间是一个三维的颜色空间，它包含了所有的可见光颜色。这个三维的颜色空间从原点O开始延伸至第一象限（正的1/8空间），并以平滑曲线作为这个锥形的端面。从原点作射线贯穿这个锥体，射线上的任意两点表示的彩色光都具有相同的彩度和纯度，仅仅亮度不同。每条从原点出发的射线与此平面的相交点就代表了其色度值——色相与纯度。把这个平面投影到（X，Y）平面，投影后在（X，Y）平面上得到的马蹄形区域也就是CIE色度图（如图1-29）。

这个马蹄形的CIE色度图，包含了可见光的全部色域。通过CIE色度图，我们可以测量任何颜色的波长和纯度；识别互补颜色；定义色彩域，以显示叠加颜色的效果；还可以用CIE色度图比较各种显示器、胶卷、印刷、打印机或其他硬拷贝设备的颜色范围。CIE色度图是一个二维空间，它只反映了颜色的色相和纯度，没有亮度因素。

CIE色彩也是计算机图形学的颜色基础。到目前为止，计算机图形学对颜色的讨论

① 胡成发. 印刷色彩与色度学. 北京：印刷工业出版社，1993，103~104

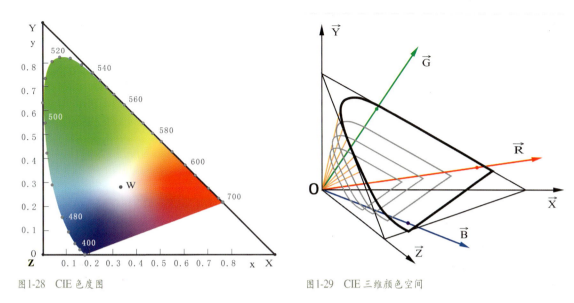

图1-28 CIE 色度图　　　　　图1-29 CIE 三维颜色空间

集中在通过红、绿、蓝三色混合而产生的机制上。它所使用的色彩理论就是源于CIE 1931–XYZ系统[①]。

二、CIE 1960均匀色度标尺图和1964均匀颜色空间

在CIE 色度图上，每一个点都代表某一确定的颜色。但如果两个颜色的坐标位置相差很小的时候，人的肉眼感觉不出它们的色彩变化，认为它们是同样的颜色。麦克亚当在CIE色度图上不同位置选择了25个颜色点，他发现在色度图上颜色的宽容量不一样，绿色部分宽容量最大，蓝色部分宽容量最小。由此得知图上的色度空间在视觉上是不均匀的，不能正确反映颜色的视觉效果（图1-30）。

为了克服CIE 1931色度图的上述确定，1960年国际照明委员会根据麦克亚当的工作制定了CIE 1960 UCS图（图1-31）。在这个图上，每一颜色的宽容量都近似圆形，而

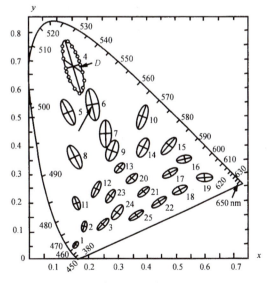

图1-30 麦克亚当的颜色椭圆形宽容量范围

① Donaid Hearn, M.Pauline Baker. 蔡士杰等译. 计算机图形学. 第2版. 北京：电子工业出版社，2002, 440 ~ 441

且大小一致。基本上解决了CIE 1931色度图上的视觉不均匀性[①]。

1964年CIE规定了"均匀颜色空间"的标定颜色方法，在均匀颜色空间中，色差的计算可不限于具有相等亮度因素的颜色。

后来，为了获得物体色在知觉上均匀的颜色空间，CIE又推荐了第二个均匀颜色空间和色差计算方法，即 CIE 1976（L*a*b*）空间及其色差公式。使人的色彩视觉均匀与CIE的颜色空间得到了更好的协调[②]。

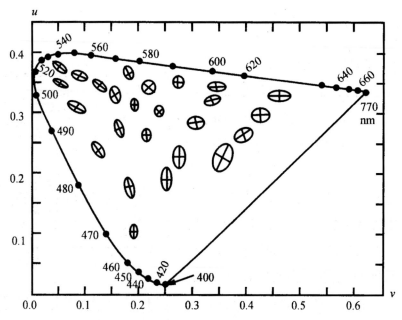

图1-31　CIE 1960 UCS图上的麦克亚当椭圆形

① 色彩学编写组.色彩学.北京：科学出版社，2003，83~88
② 色彩学编写组.色彩学.北京：科学出版社，2003，88~89

第四节 数字色彩体系

数字色彩体系由关联的计算机色彩模型及其相关的色彩域、色彩关系和色彩配置方法构成。计算机色彩成像的原理和其内部色彩的物理性质决定了它是一种光学色彩，但它又跟传统意义上的混色系统和显色系统存在明显的差别和有着不同程度的联系，正因为它的这种特殊性，使数字色彩形成了自己的显著特点而自成体系。

一、Lab色彩

Lab色彩是计算机内部使用的、最基本的色彩模型。它由照度（L）和有关色彩的a、b3个要素组成。L表示照度（luminosity），相当于亮度，a表示从红色至绿色的范围，b表示从蓝色至黄色的范围。L的值域是0到100，L等于50时，就相当于50%的黑；a和b的值域都是从+120至－120，当a等于+120时就是红色，渐渐过渡到－120时变成绿色；当b等于+120时是黄色，渐渐过渡到-120时变成蓝色。计算机中所有的颜色就以这3个要素的值交互变化所组成。例如，一块色彩的Lab值是L=50，a = 120, b = 120, 这块色彩就应该是红色（图1-32、图1-33）。

图1-32　用Lab色彩模型选取的颜色 (L=50,a = 120, b = 120)

Lab色彩模型具有它自身的色彩优势，即色域宽阔。它不仅包含了RGB、CMY的所有色域，还能表现它们不能表现的色彩。人的肉眼能感知的色彩，都能通过Lab色彩模型表现出来。另外，Lab色彩模型的绝妙

图1-33　用Lab色彩模型选取的颜色 (L=100,a = 0,b = 0).

之处还在于它弥补了RGB色彩模型色彩分布不均的不足，因为RGB模型在蓝色到绿色之间的过渡色彩过多，而在绿色到红色之间又缺少黄色和其他色彩。Lab色彩范围与CIE三维颜色空间的色彩范围是一致的。

二、RGB色彩

根据人眼光谱灵敏度试验曲线证明，可见光在波长为630 nm（红色）、530 nm（绿

色）和450 nm（蓝色）时的刺激达到高峰。通过光源中的强度比较，人们便可感受到光的颜色。这种视觉理论使用3种颜色基色：红（R）、绿（G）、蓝（B）在监视器上显示颜色的基础，称之为RGB色彩模型。

红色、绿色、蓝色3色是常用的光的三原色。红（red，记为R）、绿（green，记为G）、蓝（blue，记为B）是计算机显示器及其他数字设备显示颜色的基础。RGB色彩模型是计算机色彩最典型、也是最常用的色彩模型。

RGB色彩模型用一个三维笛卡儿直角坐标系中的立方体来描述（图1-34），RGB色彩框架是一个加色模型，模型中的各种颜色都是由红、绿、蓝三基色以不同的比例相加混合而产生的。在这个立方体中，坐标原点（0，0，0）代表黑色，坐标顶点（1，1，1）代表白色，坐标轴上的3个顶点分别代表红、绿、蓝三基色，而剩下的另外3个顶点分别代表每一个基色

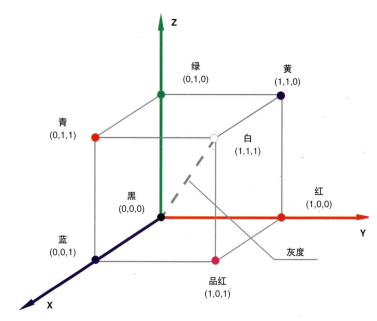

图1-34 用三维笛卡儿直角坐标表示的RGB色彩模型

的补色：青、品红、黄。由于在RGB模型立方体的主对角线上红、绿、蓝3色的比例相同，它们混合后产生灰色，因此这条对角线上的颜色，是由白色到黑色过渡的一条灰色色带，红、绿、蓝3色的成分越多，颜色就越趋向白色，成分越少，就越趋向黑色。

三、CMY（CMYK）色彩

C、M、Y三色分别是色料的三原色：青色、品红色、黄色。青（cyan，记为C）、品红（magenta，记为M）、黄（yellow，记为Y），它们是打印机等硬拷贝设备使用的标准色彩，与红（R）、绿（R）、蓝（B）三基色构成色相上的补色关系。打印机等硬拷贝设备把C、M、Y颜料通过纸张等介质打印成图片后，我们就能通过反射光来感知图片的颜色。CMY色彩模型也是计算机色彩常用的色彩模型，是一种颜料色彩的混合模式。

CMY色彩模型也用一个三维笛卡儿直角坐标系中的立方体来描述（图1-35），CMY色彩框架是一个减色模型，模型中的各种颜色都是由青、品红、黄三原色以不同的比例相加

混合而产生的。在笛卡儿坐标系中，CMY色彩模型与RGB色彩模型外观相似，但原点和顶点刚好相反。这个立方体的坐标原点（0，0，0）代表白色，坐标顶点（1，1，1）代表黑色，坐标轴上的3个顶点分别代表青、品红、黄三原色，而剩下的另外3个顶点分别代表每一个原色的补色：红、绿、蓝。由于在RGB模型立方体的主对角线上青、品红、黄三色的比例相同，它们混合后产生灰色，因此这条对角线上的颜色，是由黑色到白色过渡的一条灰色色带，青、品红、黄三色的成分越多，颜色就越趋向黑色，成分越少，就越趋向白色。

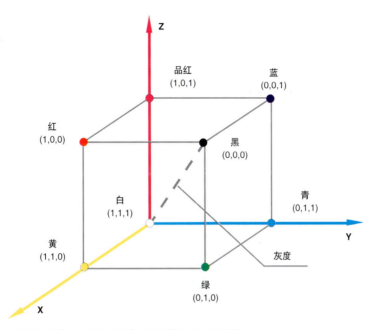

图1-35　用笛卡儿直角坐标表示的CMY三维色彩模型

由于颜料的化学成分和介质吸收等原因，C、M、Y三色经过打印混合后只能产生深棕色，不会产生真正的黑色，因此在打印时要多加一个黑色（black，记为K）作为补充，用以弥补色彩理论与实际的误差，实现色彩的还原。所以在计算机实用软件里，很少有CMY色彩模型，而是用CMYK色彩模型来替代。

四、HSV（HSB）色彩

HSV（HSB）色彩模型是用一个倒立的六棱锥来描述（图1-36）。六棱锥的顶面是一个正六边形，延H（色相）方向作圆周运动表示色相的变化，六边形的边界表示最高饱和度的不同的色相，从0°～360°是可见光的色谱。六边形的6个角分别代表红（R）、黄（Y）、绿（G）、青（C）、蓝（B）、品红（M）6个颜色的位置，每个颜色之间相隔60°角。由六边形中心向六边形边界（S方向）作水平运动，表示颜色的饱和度（S）变化，S的值由0～1变化，越接近六边形边框的颜色饱和度越高，越接近中心轴的颜色饱和度越低；处于六边形边框的颜色是饱和度最高的颜色，即S等于1；处于六边形中心的颜色饱

和度为零，即S等于0。六棱锥的高（也即中心轴）用V表示，它从下至上表示一条由白到黑的灰色色带，V的底端是黑色，V等于0；V的顶端是白色，V等于1。在计算机实用软件中，一般用HSB色彩表示，B的值实际上与V完全相同，可看做是与HSV相同的色彩模型。

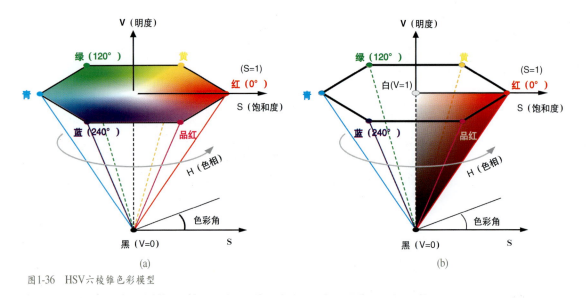

图1-36　HSV六棱锥色彩模型

作业与思考题

1. 我们常见的色彩系统有哪几种？我国艺术界目前采用什么色彩系统？
2. 数字色彩体系包含哪几种常用的色彩模型？
3. 混色系统与显色系统的主要区别是什么？
4. CIE是什么含义？它与计算机色彩有什么关系？

第二章
数字色彩的基本原理

我们正处在一个前所未有的变革时代,现代信息技术给艺术设计领域带来的冲击将不可估量。它从承载介质、造型手段、传播方式,直至设计思维、设计方法等多方面给传统的造型艺术注入新的内涵。作为造型艺术重要因素的"色彩",不可避免地被卷入数字化的潮流。

数字色彩是色彩学的一种新的表现形式,它依赖数字化设备而存在,同时又与传统的光学色彩、艺术色彩有着内在的、必然的联系。

第一节 数字色彩及其表达

一、从计算机到数字色彩

数字色彩在计算机里的形成是一个复杂的问题,数字色彩的生成与彩色显示器紧密关联。我们常用的彩色显示器(监视器)有CRT彩色显示器和LCD彩色(液晶)显示器。下面仅以CRT彩色显示器为例,简要说明计算机色彩生成的情况。

CRT显示器利用能发射不同颜色光的荧光层的组合来显示彩色图形,它产生、显示色彩的基本技术称为荫罩法。图2-1显示出了荫罩法的工作原理,荫罩法通常用于彩色CRT系统。

CRT显示器显示颜色的核心部件是能够发射红、绿、蓝3种颜色的3支电子枪,改变3支电子枪电子束的强度等级,

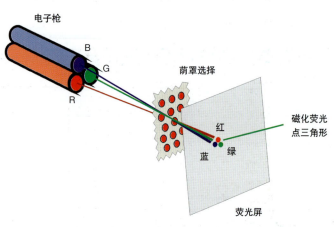

图2-1　多枪型(荫罩式)彩色CRT颜色显示工作原理
三支电子枪与屏幕上三角形彩色点模式对齐,由荫罩直接导向每个点三角

可改变荫罩CRT的显示彩色。如果关掉红色枪和绿色枪,蓝色点被激发,我们就只能见到蓝色;如果我们看到黄色,是因为绿色枪和红色枪以同等量发射,激发了黄色点;而当蓝点和绿点被同等激发时,显现青色。白色(或灰色)区域是红、绿、蓝3支电子枪以同等的强度激发所有3点的结果。相反,黑色是同时关闭3支电子枪的结果。

图形系统的彩色CRT设计成RGB监视器。每支电子枪允许256级电压设置,因而每个像素有近1 600多万种彩色选择。每个像素具有24个存储位的RGB彩色,系统通常称为全彩色系统或真彩色系统。[①]

二、色彩的数字化表达方式

色彩的数字化表达方式是依据不同的色彩模型所产生的。我们通常接触到的色彩数字化表达方式,大都包含在各种不同的图形图像应用软件之中。

在计算机绘图软件中,我们可以通过以下方法得到用户所需色彩,这里以常用图像软件Photoshop和图形软件CorelDRAW为例。

① Donaid Hearn, M.Pauline Baker.蔡士杰等译.计算机图形学.第2版.北京:电子工业出版社,2002,23~24

（一）数字输入法

通过直接改变各色彩模型的数值，来获取所需颜色。

1. 在Photoshop软件里，单击窗口左边工具条中的【颜色盘】，在【前景色】（或【背景色】）上单击，会弹出一个【拾色器】对话框，如果想获取一个预定的绿颜色，只要输入其颜色值：C 60，M 0，Y 80，K 0，便可获得所需要的颜色（图2-2）。

2. 在CorelDRAW软件里，单击窗口左边工具条中的【填充工具】，弹出一工具条，单击填充颜色图标，或使用快捷键Shift+F11，会弹出一个【标准填色】对话框。如想获取Light Orange这个颜色，只要输入C 0，M 40，Y 80，K 0便可获取（图2-3）。

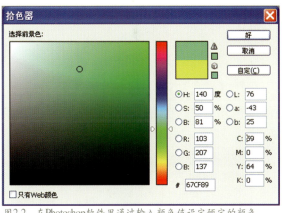

图2-2　在Photoshop软件里通过输入颜色值设定预定的颜色

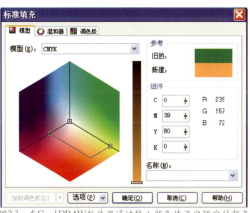

图2-3　在CorelDRAW软件里通过输入颜色值设定预定的颜色

（二）模型选取法

1. 在Photoshop软件里，单击左边窗口工具条中的【颜色盘】，在【前景色】（或【背景色】）上单击，会弹出一个【拾色器】对话框，先通过上下移动滑动色相杆选取所需的色相，再用鼠标在大块的颜色上移动选择色彩的饱和度及明度，就可获取所需的颜色（图2-4）。

2. 在CorelDRAW软件里，单击窗口左边工具条中的【填充工具】，弹出一工具条，单击填充颜色图标，或使用快捷键Shift+F11，会弹出一个【标准填色】对话框。如想获取一个预定的颜色，先用鼠标在六边形的颜色模型上移动选择色相及饱和度，然后通过

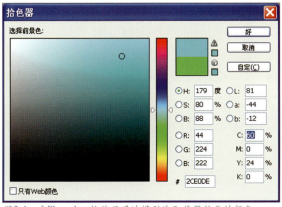

图2-4　在Photoshop软件里通过模型选取获得所需的颜色

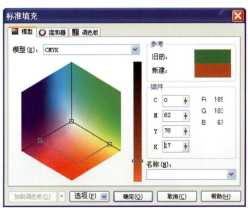

图2-5　在CorelDRAW软件里通过模型选取获得所需的颜色

滑动旁边的明度杆选取所需的明度，就可获取所需的颜色（图2-5）。

（三）色板与色盘选取法

1. 在Photoshop软件菜单栏上的【窗口】菜单中选择【显示色板】命令，即可弹出【色板】对话框，如图2-6所示。用户可从【色板】对话框中选取不同类型的颜色，或通过删除、添加颜色来创建自己的色板集，也可以存储一组色板并重新载入以用于其他图像。

2. 在CorelDRAW软件中有多种样式的色盘，单击窗口左边工具条中的【填充工具】，弹出一工具条，单击【填充颜色】对话框，或使用快捷键Shift+F11，出现了一个【标准填充】对话框，单击【调色板】选项卡（图2-7）。通过单击鼠标左键选择调色板里色彩的名称并通过滑动色相杆选取所需的颜色。利用色盘，用户可以填涂对象颜色，或是填上对象外框颜色。

（四）滑竿选取法

在Photoshop软件菜单栏的【窗口】菜单中选择【颜色】命令，即可弹出【颜色】浮动面板（图2-8）。【颜色】浮动面板显示当前前景色和背景色的颜色值，使用其中的三角

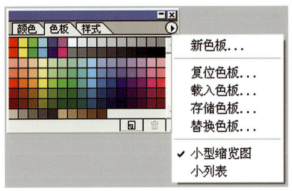

图2-6　photoshop软件的【色板】对话框

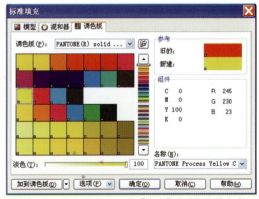

图2-7　CorelDRAW软件里的【色盘】PANTONE色窗口

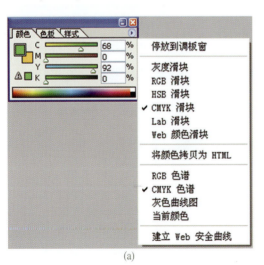

(a)

(b)

图2-8　利用Photoshop软件【颜色】对话框中滑竿选取颜色

形滑块，可以通过几种不同的色彩模式来编辑这些色彩，也可以从对话框底部的颜色栏所显示的色谱中直接选择前景色和背景色。

用鼠标单击【颜色】浮动面板右边的小三角，就可弹出级联菜单，可在菜单中选择不同的色彩模式。相对于不同的色彩模式，窗口中色条栏的内容也呈现不同变化。当选择【RGB滑块】时，色条栏即为R、G、B3种色值；当选择【CMYK滑块】时，色条栏即为C、M、Y、K4种色值。通过拖动色条栏的三角滑块可改变颜色的组成。

第二节 数字色彩与图形

一、数字图形及其色彩的角色

我们可从显示屏上看到的所有照片、图形、符号,一切可见的点、线条、色块和空白,都是计算机以红、绿、蓝(R、G、B)3种基色显示的结果。在所有的数字图形中,色彩无处不在,不存在没有颜色的图形。从显示的角色来说,图形和色彩是合二为一的,色彩等同于图形,图形本身就是色彩,二者不可分离,显示器上不存在没有颜色的"空白"地带。

二、色彩的位深度(色彩深度)

"位深度"是计算机用来记录点阵图每个像素颜色丰富与单调的一种量度。它只适合点阵图的颜色表述。位深度的数值越大,点阵图的颜色就越丰富,图形所需占用的空间也越大。

计算机之所以能够表示图形及色彩,是采用了一种称做"位"(bit)的记数单位来记录所表示图形的数据。当这些数据按照一定的编排方式被记录在计算机中,就构成了一个数字图形的计算机文件。

"位"(bit),是计算机存储器里的最小单元,它用来记录每一个像素颜色的值。一幅点阵图由许多像素(可以看成是显示器屏上的小点)组成,这些像素(小点)对应储存器中的"位",而就是这些"位"的数值的大小决定了图形的属性,如每个像素的颜色、灰度、明暗对比度等。当一个像素所占的位数越大时,它所能表达的颜色就越多,从整幅图形上看其色彩就更丰富、复杂。图形的色彩越丰富,"位"的数值就会越大。每一个像素在计算机中所使用的这种位数就是"位深度"(bit depth),也称色彩深度。在记录数字图形的颜色时,计算机实际上是用每个像素需要的位深度来表示的(表2-1)。

表2-1 色彩位深度对照表

二进制	位长(位深度)	颜色数量
2^8	8	256 色
2^{16}	16	65 536 色
2^{24}	24	16 777 216 色
2^{32}	32	4 294 967 296 色
2^{64}	64	18 446 744 073 709 551 616 色

黑白二色的图形是数字图形中最简单的一种，它只有黑、白两种颜色，也就是说它的每个像素只有1位颜色，位深度是1，用2的一次幂来表示；同理，若是一个4位颜色的图形，它的位深度是4，用2的4次幂表示，它有2^4种颜色，即16种颜色或16种灰度等级。当数字图形的颜色增多时，计算机就要用更多的信息"位"来记录所需的颜色或灰度等级的数目。它是以2为底的幂来进行计算的。一幅8位颜色的图，位深度就是8，用2的8次幂（即2^8）表示，它含有256种颜色或256种灰度等级（图2-9）。

24位颜色可称之为真彩色，位深度是24，它能组合成2的24次幂（即2^{24}）种颜色，即16 777 216种颜色（或称千万种颜色），超过了人眼能够分辨的颜色数量。当我们用24位来记录每个像素的颜色时，实际上是以$2^{8×3}$，即红、绿、蓝（RGB）三基色各以2的8次幂、256种颜色而存在的，三色组合就形成1 600万种颜色（图2-10）。32位颜色的位深度是32，实际上是$2^{8×4}$，即青、品红、黄、黑（CMYK）4种颜色各以2的8次幂、256种颜色而存在，四色的组合就形成4 294 967 296种颜色（图2-11），或称为超千万种颜色。由于CMYK颜色与RGB颜色的色彩通道分别是4个和3个，我们在示意图中分别用四棱柱和三棱柱来表示它们之间的区别。

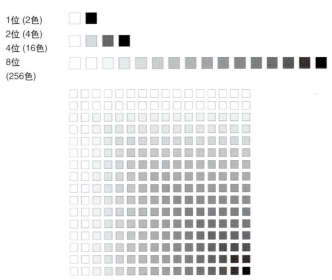

图2-9　位深度1~8位示意图

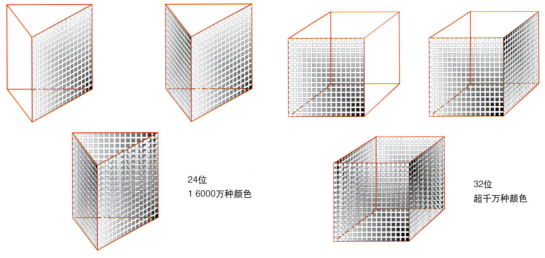

图2-10　位深度为24位的示意图　　　　图2-11　位深度为32位的示意图

事实上，目前的计算机或其他显示设备只能显示RGB 色彩，即$2^{8\times3}$的真彩色，即使是CMYK颜色，也是按RGB 3种颜色来显示的。每个颜色通道数值大于8的色彩位深度就是不真实的，也不能完全表现出来。①

由于位深度的概念很抽象，不大可能用一个直观的图表来解释，以上方格式的色彩位深度示意图，是用来表示每个像素的色彩位深度。只有当每个像素都具备表达2^{24}种颜色的可能、即1 600百万种色彩时，我们才能把不同的真彩色图片用计算机显示出来（图2-12～图2-14）。

三、矢量图与色彩

在纯粹的矢量图形的文件中（不含有点阵物体的矢量图），不管文件的矢量格式采用什么样的色彩模式，该文件的大小都不会因色彩模式的变化而受到影响。而在点阵图中，色彩模式的变化会直接影响到图形文件的大小。

计算机对矢量图形的外形与色彩的叙述是一体的。一个赋有颜色的矢量物件，如线段（也称开放的路径）、矩形、圆形、多边形等，一旦产生，它的外形和颜色都构成这个物件矢量叙述的一部分。这些矩形、圆形或多边形，无论形状和面积的大小如何，每个物件将只具有一个颜色值。

四、矢量文件中的点阵图色彩

在一个矢量文件中包含有点阵图，是艺术设计中司空见惯的事。一幅用CorelDRAW或Illustrator制作的精致的书籍封面设计，字体是矢量的，图片则是点阵的，标志图形是矢量的，标志的阴影则是点阵的，尽管这个图形文件是以CDR或AI格式存储的矢量图文件。一个用3DS Max建立的三维环境设计模型，建筑、广场是矢量的，墙面的大理石则是贴上去的点阵图（图2-15、图2-16）。

包含在矢量格式中的点阵图，其处境并没有它单独生活时的那样自由和美好，它要受到来自矢量格式的种种限制。计算机对包含在矢量图中的点阵图，就像对待其他矢量物件一样来处理。不管它的面积有多大，图形有多复杂、色彩有多丰富，都只会把它作为一个物件来处理。虽然在矢量格式中可以放入一个或多个点阵图，但无法改变也无法编辑这些外来点阵图的单个像素。

① [美]约翰·卡里根.储留大等译.计算机图形奥秘及解答.北京：电子工业出版社，1995，43～45

图2-12 佚名：点阵图左上角的像素值比较A

图2-13 佚名：点阵图左上角的像素值比较B

图2-14 点阵图左上角的像素值比较C

图2-15 Shane Hunt 作品
精通CorelDRAW 8 创意设计.
北京：中国水利水电出版社，1998
矢量图中的点阵色块A，人物是点阵图，背景金属板和文字是矢量图

图2-16 Shane Hunt 作品
精通CorelDRAW 8 创意设计.
北京：中国水利水电出版社，1998
矢量图中的点阵色块B，人物和背景是点阵图，文字是矢量图

第三节　各种颜色色彩域的比较

一、CIE的可见光色域

从理论上讲，可见光分布的色彩域就是CIE所表示的色域。有些人把CIE色度图（图1-27）的可见光颜色跟Lab色彩空间所包含的颜色等同起来，认为CIE色度图的全部色彩就是Lab色彩空间表现的全部色彩。实际上前者是一个平面的色彩空间，只有主波长和纯度两个色彩要素，没有亮度因素；后者Lab是一个立体的色彩空间，是由亮度L，以及a、b两个色彩范围构成。因此，只有CIE 1931-XYZ系统三维色彩空间的全部色彩（图2-17），才能说与Lab色彩空间的色彩相一致，其他色彩空间的色彩都在它的涵盖之内。图2-18是CIE的Yxy表色方法。

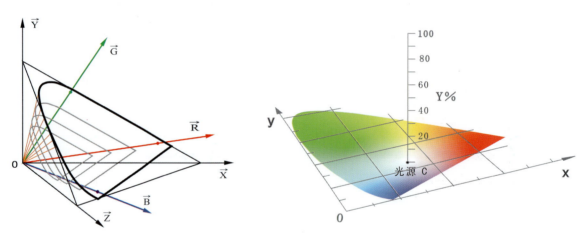

图2-17　CIE三维颜色空间　　　　　　　图2-18　Yxy表色方法示意图

二、RGB屏幕颜色的色域

RGB是计算机荧光屏及其他常见数字设备显示颜色的色彩方式，它们的所有颜色都是由R、G、B3种发光质通过加光混合产生的。由于R、G、B3种颜色各能产生2的8次幂即256级不同等级亮度的颜色，它们叠加在一起就可形成2的24次幂（$2^{3\times 8}$），即16 777 216种颜色。RGB色域涵盖了CMYK硬拷贝色域和所有颜料、涂料的色域。

根据三基色（三原色）的生成原理，三基色的色域只能限制在CIE色度图中由所选定的三点连成的三角形以内。从CIE色度图我们得知，任何三基色能混合产生的颜色，都不能包含人的视觉能感知的全部色域。RGB色彩空间的色域如图2-19所示。

三、CMYK印刷颜色的色域

当今的印刷术以CMYK四色印刷为代表，采用C（青）、M（品红）、Y（黄）、K

（黑）四色高饱和度的油墨以不同角度的网屏叠印形成复杂的彩色图片。由于这四色彩色油墨的网点相互错开，各种颜色之间保持了相对独立的饱和度，形成中性的空间混合，不大会出现因手工绘画调色或其他色料调和导致的颜色之间降低饱和度的减色混合。

　　CMYK印刷颜色，是印刷油墨所能表现的色域，它与计算机上CMYK色彩模型能表达的色彩不完全是一回事。因此，我们在应用计算机进行色彩设计时，系统可提示超出印刷、打印的警告色，即使设计了比较鲜艳的颜色，如果超出了CMYK印刷颜色的色域，计算机就会用一个接近它的较灰暗的颜色去顶替它。可见CMYK印刷颜色的色域小于RGB屏幕颜色的色域。图2-20可观察到CMYK印刷油墨的色域。

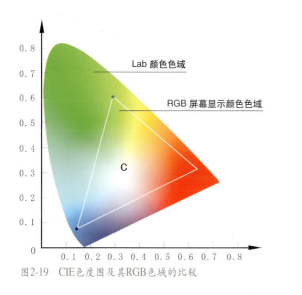
图2-19　CIE色度图及其RGB色域的比较

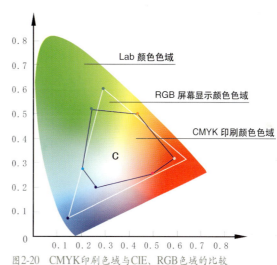
图2-20　CMYK印刷色域与CIE、RGB色域的比较

　　从图上能明显看到CMYK印刷色域与RGB色域的差别，它的色域比RGB色域小得多。为了拓宽印刷色彩的色域，人们在CMYK四色印刷的基础上，采用一种叫做"Pantone"的印刷专色，使印刷颜色的色域又稍有拓宽。

四、CMYK打印颜色的色域

　　CMYK打印颜色，是打印机彩墨所能表现的色域。由于打印机的彩墨其色彩饱和度低于印刷油墨，喷墨打印墨点之间还会出现色料的减色混合，因此它的色域也小于CMYK印刷颜色的色域，打印机打印出来的彩色图片，色彩表现力也次于印刷色彩。从图2-21上可看到CMYK打印颜色的色域。

五、经典颜料颜色的色域

　　传统绘画的色彩调配通常只用几十种，最多100多种颜料。颜料在配制的过程中需要加入很多充填剂，特别是制作水粉画颜料要加进大量的白色粉质，致使颜料的饱和度

在出厂时就较低。经过绘画过程的颜料相互调和后,色彩的饱和度(彩度)继续降低,它能产生的色彩种数远远少于数字化的RGB色彩和CMYK色彩,其色域范围也小得多,完全被数字色彩的色域所涵盖。它跟CMYK打印颜色的色域接近,但略小于打印颜色的色域。如图2-22可知绘画颜料的色域。

综上所述,我们可以从这几种不同颜色的色彩域中比较出它们之间的区别:CIE所表示的色域最宽,它与Lab色彩相当,它跟可见光分布的色域一致;其次是RGB屏幕颜色的色域,它的色域较宽;再次是CMYK印刷颜色的色域,它比RGB的色域要窄得多;再往后是CMYK打印颜色的色域,它小于CMYK印刷颜色的色域;最后是经典颜料颜色的色域,它的色域最窄(图2-23)。

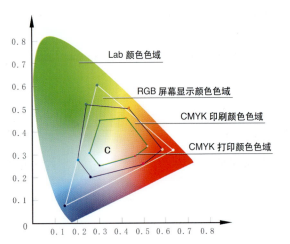
图2-21 CMYK打印色域与CIE、RGB、CMYK印刷色域的比较

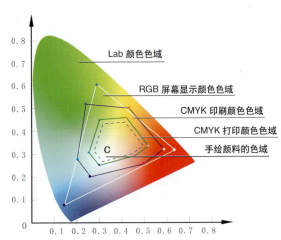
图2-22 经典颜料色彩的色域与CIE、RGB、CMYK色域的比较

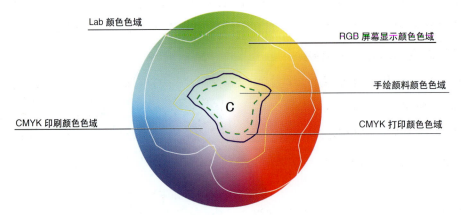
图2-23 CIE及与各种色彩域的比较

第四节 绘图软件中的数字色彩使用方法

一、数字色彩的绘制方式

数字色彩的绘制方式依赖于不同的图形图像软件。不同的软件有不同的绘制工具和方法。

（一）油漆桶填色（Photoshop、CorelDRAW）

在Photoshop软件中，油漆桶工具可以根据图像中像素颜色的近似程度来填充前景色、背景色或连续图案。单击窗口左边工具条中的【油漆桶工具】，在窗口的上部会出【油漆桶工具】的选项属性栏（图2-24）。

图2-24　Photoshop软件【油漆桶工具】的选项属性栏

在Photoshop软件中，首先单击窗口左边工具条中的【吸管工具】（ ），选择所需颜色的颜色区域，再使用窗口左边工具条中的【油漆桶工具】（ ），单击所需填充颜色的区域，就可填充颜色。CorelDRAW软件的填充方式也一样。

（二）各种类型的渐变填色（Photoshop、CorelDRAW）

通过Photoshop、CorelDRAW软件用户可以对线形、圆形、圆锥形、方形、自定义图形进行渐变填色（图2-25）。

图2-25　Photoshop软件【渐变工具】的选项属性栏

1. 在Photoshop软件里，单击窗口左边工具条中的【渐变工具】（ ），出现该工具对应的选项属性栏。在选项属性栏中每一种渐变工具都有其相对应的选项，可以任意地定义、编辑渐变色，并且无论多少色都可以。

此工具的使用方法是按住鼠标在将要绘制的画面上拖动，形成一直线，直线的长度和方向决定渐变填充的区域和方向（图2-26）。如果在拖动鼠标时按住Shift键可保证渐变的方向是水平、竖直或成45°角。

2. 利用CorelDRAW软件里的【渐变填充工具】、【交互式填充工具】、【交互式透明工具】、【交互式网格填充】工具等可制作出各种颜色渐变。

图2-26　用Photoshop软件【渐变工具】画出的色彩渐变

(1)【渐变填充工具】

单击窗口左边工具条中的【填充工具】，选择并单击【渐变填充工具】（▣），出现【渐变填充方式】对话框（图2-27），在其【类型】框里选择合适的渐变颜色类型进行填充，效果如图2-28所示。

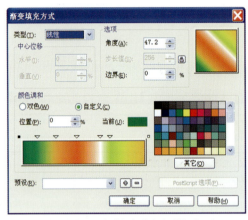

图2-27　CorelDRAW的【渐变填充方式】对话框　　　　图2-28　CorelDRAW的渐变填色效果

(2)【交互式填充工具】

创建一个矩形或选中一个图形，单击窗口左边工具条中的【交互式填充工具】（▣），就可显示交互式填充工具的属性栏（图2-29）。

图2-29　CorelDRAW软件中的【交互式填充工具】属性栏

在这个图形上拖动【交互式填充工具】，在交互式填充工具的属性栏中设定起、始端的颜色，并赋予它需要的色彩，就可以画出所需要的渐变色彩效果（图2-30）。

(3)【交互式透明工具】

创建一个青色方块，选取窗口左边工具条中的【交互式透明工具】（▣），在这个青色方块图形上拖动，会出现透明的色彩效果，在此工具的属性栏中可调节整个图形的透明度。滑动所画图形上【交互式透明工具】中间的调节杆，可以调节局部的透明度变化（图2-31、图2-32）。

图2-30　CorelDRAW软件的【交互式填充工具】填色效果　　图2-31　CorelDRAW软件的【交互式透明工具】填色效果

数字色彩的基本原理 **第二章**

图2-32 CorelDRAW软件的【交互式透明工具】属性栏

图2-33 CorelDRAW软件的【交互式网格填充】属性栏

（4）【交互式网格填充工具】

使用【交互式网格填充工具】（ ）可制作更为复杂的颜色过渡，这是一个极其强大的矢量填色工具，可以创建许多位图般的复杂颜色渐变效果。单击窗口左边工具条中的【交互式网格填充工具】，出现该工具对应的属性栏（图2-33）。

创建一个矩形，用【交互式网格填充工具】单击矩形，矩形会自动出现网格，网格数目通过属性栏中的选项确定。将颜色从调色板中用鼠标拖动到网格中，对矩形进行网格填充，如图2-34和图2-35所示。也可以将颜色拖动到网格节点之中，如图2-36所示。

（三）用画笔等工具绘制颜色

在Photoshop、Corel DRAW等绘图软件里，还可通过画笔、铅笔、喷笔等与色彩有关的工具实现颜色的绘制。在使用【画笔工具】、【铅笔工具】的过程中，可以通过设置属性栏中的笔触选项改变某一着色工具的笔触样式（包括大小、形状及频率等）。

1.【画笔工具】

【画笔工具】可以绘制出较柔和笔触，其效果如同用毛笔画出来的线条，笔触的颜色为前景色。单击窗口左边工具条中的【画笔工具】（ ），出现该工具对应的属性栏（图2-37）。根据用户要求，可通过对【画笔工具】属性栏对画笔作编辑调整，以便在画布上运用。

图2-34 交互式网格填色效果1

图2-35 交互式网格填色效果2

图2-36 交互式网格填色效果3

图2-37 Photoshop软件的【画笔工具】属性栏

2.【铅笔工具】

利用【铅笔工具】可以创建出硬边的曲线或直线，它的颜色采用前景色。单击窗口左边工具条中的【铅笔工具】()，出现该工具对应的属性栏（图 2-38）。

【铅笔工具】属性栏上的选项与【画笔工具】属性栏上的选项相似。不同的是有一个

图2-38　Photoshop软件的【铅笔工具】属性栏

特殊的【自动抹掉】选项，如果【自动抹掉】选项被勾选，【铅笔工具】就有可能在重复画线条时转变成橡皮擦的效果。当选取【铅笔工具】使用工具箱中的前景色来绘制图形时，【铅笔工具】会正常工作；但如果你在刚才画过的地方另外起笔重复涂画，这时的【铅笔工具】将变成橡皮擦的效果，它会把你刚才画过的线条抹掉，露出背景的颜色。

二、数字色彩应用的注意事项

（一）警戒色

CMYK的色域范围比RGB的色域范围要小，某些色彩无法用CMYK油墨印刷出来（图 2-39），当这些不能印刷出来的颜色出现时，在Photoshop的【拾色器】对话框上会显示一个带感叹号的三角形警告标志，表示这些颜色超出CMYK的色域。若要选取等值的CMYK色彩，可单击【拾色器】对话框中显示的三角形警告标志。该标志显示的是可更替当前选中颜色的颜色（图 2-40）。在将图像由其他色彩模式转换为CMYK模式时，Photoshop会自动选择与不可印刷颜色最接近的颜色作为印刷色彩。

（二）印刷工艺限制

传统印刷时影响图像色彩的因素很多，如网点扩大、印刷色序和叠印、油墨色相和实地密度、油墨温度和黏度、供水量（胶印）、纸张性质、印板版面深浅、印刷压力等。

与传统打样技术相比，数码打样技

图2-39　RGB色域与CMYK色域的比较

图2-40　photoshop中各模式的色彩调整

术更为优越；数码打样技术在整个色空间的色差要小于使用数码印刷与打样之间的色差；数码打样不存在套印不准的问题；数码打样几乎不受环境、设备、工艺等方面的影响，更不受操作人员的影响，其稳定性、一致性十分理想。但由于用于数码打样与印刷的纸张和彩墨质地不一，使图像无法分辨颜色之间微小差别，每相差5个颜色数值，印刷颜色才会有一点点区别，因此为了让印刷与屏幕的颜色达到最佳效果，在调色的时候应该注意CMYK的数值调整成以0或5为个位数。

作业与思考题

1. 色彩的数字化有几种表达方式？
2. 如何理解色彩的位深度？
3. 我们为什么不常在矢量图软件中编辑点阵图色彩？
4. 哪种色彩的色域最宽？哪种色彩的色域最窄？试举例说明。
5. 图形图像应用软件中的"警戒色"是什么意思？

第三章
色彩的生理和心理

在人类的感觉器官中,视觉器官最为重要,因为视觉是人类认识世界的窗口,它担负着70%以上的信息接受任务。世界的明暗、颜色、形态、空间是靠人的眼睛来识别和感受的。色彩是一种光,当光线进入人的视网膜,就必然会使人产生生理兴奋和反应。这种兴奋沿神经传递到大脑皮层的视觉中枢,就会产生色彩感觉。但眼睛不是万能的,有时因视觉功能的局限会产生错视与幻觉,造成主观感觉与客观存在的误差。

从心理的角度来看,人们对不同的色彩也会表现出不同的好恶,这种心理反应常常是因人们生活经验、利害关系以及由色彩引起的联想造成的,此外也与人的民族、年龄、性格、素养、习惯分不开。人们对色彩的这种由经验感觉到主观联想,再上升到理智的判断,既有普遍性,也有特殊性;既有共性,也有个性;既有必然性,也有偶然性。因此,我们在选择色彩的含义或作为某种象征时,应该根据具体情况具体分析,而不能随心所欲。

第一节 色彩生理实验

一、色彩三刺激与三基色

我们假设人类眼睛的视网膜中存在三种锥体细胞，它们分别对红、绿、蓝3种色光最敏感，根据人眼光谱灵敏度实验，我们可以得到这3种细胞最敏感的色光的波长。由于实验结果得到用来测定光谱色的原色出现负值，计算起来很不方便，于是科学家们选择了3个理想的原色：X、Y、Z。其中X代表红色，Y代表绿色，Z代表蓝色，这3个颜色不是物理上的真实色，而是虚构的假想色。由XYZ形成的虚线三角形将整个光谱色轨迹包含在内，因此整个光谱色就变成了以XYZ三角形作为色域的域内色，在XYZ系统中所得到的三刺激值和色度坐标x、y、z将完全变为正值。通过色度坐标的变换计算，马蹄形的光谱轨迹曲线CIE色度图就正好适合在这个XYZ三角形中。

科学家在定义三基色的同时还定义了一组彩色匹配函数（图3-1），指出描述任何一种光谱颜色所需要的每一种基色的量[2]。

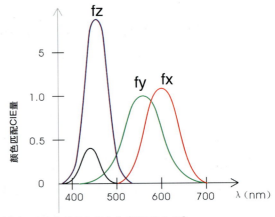

图3-1 显示光谱颜色所需要的CIE基色量[1]

在颜色匹配实验中，我们可以选取任意3种颜色，由它们相加混合后能生成一个三角形范围内的任何颜色，那么这3种颜色就称为三原色或三基色。红（R）、绿（G）、蓝（B）是最常用的三基色，也是后来确定的计算机显示颜色的三基色。

二、色彩的错视

（一）视觉后像（视觉残像）

当人的眼睛观看完一个物像，在其视觉刺激作用停止以后，物像在视网膜上形成的影像感觉并不会立刻消失，这种视觉现象叫做视觉后像。视觉后像有两种：一是视觉神经兴奋尚未达到高峰，由于视觉惯性作用残留的后像叫正后像；二是由于视觉神经兴奋过度而产生疲劳，并诱导出相反的结果叫负后像。无论是正后像还是负后像都是发生在眼睛视觉过程中的一种感觉，都不是客观存在的真实景象。

[1] Donaid Hearn, M.Pauline Baker. 蔡士杰等译. 计算机图形学. 第2版. 北京：电子工业出版社，2002，443

[2] Donaid Hearn, M.Pauline Baker. 蔡士杰等译. 计算机图形学. 第2版. 北京：电子工业出版社，2002，442~443

1. 正后像

我们在节日之夜看到人们舞动火把，常常是一条条连续不断的亮线造型。其实在火把舞动的任意一瞬间，火把在任何位置上都只能是一个亮点，然而由于视觉残留的特性，前后的亮点却在视网膜上形成连续的亮线。电视机和计算机显示器的屏幕实际上都是不断闪烁的，显示器还分为隔行扫描和逐行扫描，正因为它们闪动的频率很高，大约在60次／秒至100次／秒之间（也就是通常所说的刷新频率），由于正后像的作用，我们的眼睛并没有觉察到扫描的闪烁，只能看到连续的图像。电影技术也是利用正后像原理发明的，在电影胶片上，当一连串个别间断动作以16帧／秒以上的速度移动时，人们在银幕上感觉到的就是连续的动作。

2. 负后像

正后像是神经正在兴奋而尚未完成时引起的，负后像则是神经兴奋疲劳过度所引起的，因此它的反映与正后像相反。

当你全神贯注凝视一个红色方块长达两分钟之后，再把目光迅速转移到一张灰白纸上时，眼前将会出现一个青色方块。这种现象用视觉生理学可以解释为：含红色素的视锥细胞因长时间的兴奋会引起疲劳，相应的感觉灵敏度也因此而降低，当视线转移到白纸上时，就相当于从白光中减去红光，出现青光，所以引起青色色觉。[1]

以下的表3-1是这种视觉后像在人眼中产生的色彩感觉参照表。

表3-1　视觉后像参照表[2]

先看的色彩	后看的色彩	对比后的色彩感觉
红	橙	黄味橙
红	黄	绿味黄
红	绿	蓝味绿
红	蓝	绿味蓝
红	紫	蓝味紫
橙	黄	绿味黄
橙	绿	蓝味绿
橙	紫	蓝味紫
橙	蓝	紫味蓝
黄	红	紫味红
黄	橙	红味橙

[1] 黄国松. 色彩设计学. 北京：中国纺织出版社，2001，127
[2] 黄国松. 色彩设计学. 北京：中国纺织出版社，2001，128

续表

先看的色彩	后看的色彩	对比后的色彩感觉
黄	绿	蓝味绿
黄	蓝	紫味蓝
黄	紫	蓝味紫
绿	红	紫味红
绿	橙	红味橙
绿	黄	橙味黄
绿	蓝	紫味蓝
绿	紫	红味紫
蓝	红	橙味红
蓝	橙	黄味橙
蓝	黄	橙味黄
蓝	绿	黄味绿
蓝	紫	红味紫
紫	红	橙味红
紫	橙	黄味橙
紫	黄	绿味黄
紫	绿	黄味绿
紫	蓝	绿味蓝

（二）同时对比

同时对比是由于眼睛同时受到不同色彩刺激时，色彩感觉会发生互相排斥的现象，结果使相邻之色改变原来的性质，都带有相邻色的补色光（图3-2～图3-4）。

例如：

同一灰色，当它置于黑底上会觉得较亮，当它置于白底上会觉得变深；

同一黑色，当它置于红底上呈绿灰味，置于绿底上呈红灰味，置于紫底上呈黄灰味，置于黄底上呈紫灰味；

同一灰色，当它分别置于红、橙、黄、绿、青、紫底上，都会稍带有背景色的补色味；

红与紫并置，红倾向于橙，紫倾向于蓝。相邻之色都倾向于将对方推向自己的补色方向；

红与绿并置，红更觉得红，绿更觉得绿。

色彩同时对比，在交界处更为明显，这种现象又称为边缘对比。现将色彩同时对比的规律归纳如下。

● 亮色与暗色相邻，亮色更亮，暗色更暗；灰色与艳色并置，艳色更艳，灰色更灰；冷色与暖色并置，冷色更冷、暖色更暖；

● 不同色相相邻时，都倾向于将对方推向自己的补色；

● 补色相邻时，由于对比作用强烈，各自都增加了补色光，色彩的鲜明度也同时增加；

● 同时对比的效果，随着饱和度（彩度）的增加而增加，同时以相邻交界之处，即边缘部分最为明显；

● 同时对比作用只有在色彩相邻时才能产生，其中以一色包围另一色时的效果最为明显（图3-5）。①

图3-2 红绿二色交错排列的同时对比产生橙黄色的感觉

图3-3 红蓝二色交错排列的同时对比产生红紫色的感觉

图3-4 二色交错排列产生的同时对比

图3-5 二色包围产生的同时对比

① 黄国松. 色彩设计学. 北京：中国纺织出版社，2001，129～130

第二节　色彩的主观三属性与客观三属性

一、色彩的主观三属性

在经典艺术色彩学中，我们只知道一种"色彩三属性"或"色彩三要素"，实际上它只是对人们主观色彩感受的心理描绘，是建立在人的主观基础之上对色彩属性的描述，色度学称之为色彩的主观三属性。色彩的主观三属性包括：色相（hue，记为H）、饱和度（saturation，记为S）、明度（lightness，记为L）。色相（H）是指色彩的相貌，即红、黄、绿、青、蓝、紫等。饱和度（S）是指某种色彩含有该色彩分量的多少程度（即百分比）。在传统的美术圈里，大多数人把饱和度称做纯度，这在用笔和颜料进行绘画的美术圈内使用还无伤大雅，但用到数字色彩中就会引起混乱，它的错误在于混淆了光源色和颜料色的区别。在色度学中，纯度（purity）是用来描述发射光的光谱色彩的，而不是描述反射光的颜料色彩。明度（L）是指色彩的明亮程度，它是判断一个物体比另一个物体能够反射较多或较少光的色彩感觉的属性。

明度在数字色彩中表现为颜色所处于某种光照强度时的明亮程度，用颜色中所含黑色成分的多少来体现，在图形图像软件中常以"明度（brightness）"表示，记为B。只要在CIE三维色彩空间坐标中处于同一亮度色彩平面上的颜色，其明度值都相同。

二、色彩的客观三属性

色彩还存在一种客观的三属性，包括主波长（dominant wavelength）、纯度（purity）和亮度（luminance）。主波长是所见彩色光中占支配地位的光波长度，它决定色光的色彩（色相）。纯度是光谱纯度的量度，即纯色光中混有白色光的多少。亮度是指光的明亮程度。这三个属性是三个物理量，可以用仪器测量得到。这三个物理量对光色特征的描述，与色相、饱和度及明度是等效的。根据CIE三维颜色空间，我们可以计算出颜色的主波长和纯度，可以直接通过三刺激值中的Y值来表示亮度因素（图3-6）。

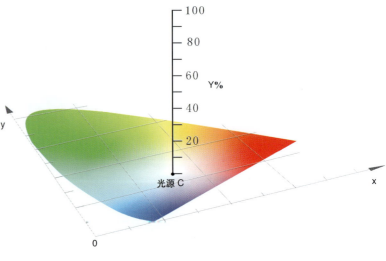

图3-6　基于CIE的Yxy表色方法，Y%表示色彩的亮度（明度）

三、人眼对颜色的识别能力

在人的视网膜上分布有两种细胞，一种是杆体细胞，它可以接受微弱光线的刺激，能够让人们在月光甚至星光下等极暗的环境里分辨出物体的形状和"黑"与"白"，不能分辨出颜色。视网膜上的另一种细胞叫锥体细胞，它只有当亮度达到一定水平时才能被激发，是人眼颜色视觉的神经末梢，能分辨物体的细微结构和颜色。人眼对色彩的分辨能力因光谱颜色的差异而有所不同，我们大概能区分128种不同的色相和130种不同的色饱和度等级。根据所选的颜色又可进一步区分若干个等级的明暗差别，对于黄色，能分辨出23种明度；对于蓝色，能分辨出16种明度。因此，我们就能计算出人眼大约能分辨出的颜色总数：$128 \times 130 \times 23 = 282\,720$种。这就是一些书上常提到的人类的眼睛可以分辨几十万种不同颜色的缘由。

第三节 色彩的心理感应

一、色彩的象征

不同的色彩给人以不同的感觉，它会引起人们的一系列心理反映。但由于人们的性别、年龄、民族习俗、宗教信仰以及经历相互都不一样，这种对色彩的心理反映也有较大的差别。

（一）性别、年龄对色彩心理的影响

根据实验心理学的研究，婴儿大约在出生后的一个月就对色彩产生感觉，随着年龄的增长和生理发育的成熟，对色彩的认识、理解能力都会呈现出不同的水平。譬如儿童喜欢鲜艳、明快、纯净的颜色，因此儿童用品、幼儿园的装饰大都采用艳丽、明亮而欢快的色彩。而中老年人就不喜欢过于单纯和华丽的颜色，因为那样会让人觉得轻浮。女性跟男性对色彩的喜好也大不相同，女性喜欢青春、新鲜、爽朗、清澈、甜蜜的色彩，或者喜欢透出明媚、清澈、淡雅、轻柔、浪漫的情调，因此女人的服饰、打扮用色都比男人鲜艳和跳跃。

（二）民族、宗教对色彩心理的影响

人的民族习俗、宗教信仰等社会因素也是导致不同色彩心理的重要因素。最突出的表现是不同民族、不同国家对色彩的偏爱和色彩禁忌。美国大学生偏爱白、红、黄色。英国男子爱好颜色的次序为青、绿、红、白、黄、黑，女子爱好颜色的次序为绿、青、白、红、黄、黑。中国人对红色的喜爱是有目共睹的，从北京山顶洞人用赤铁矿石安抚亡灵到新中国的五星红旗，上下几万年经久不衰。红色在中国被象征为生命、喜庆、热烈、幸福、吉祥，是使用场合最多、流行范围最广的颜色。黄色在中国封建社会里被帝王专用，象征尊贵和权威，普通百姓不准使用黄色；黄色在基督教国家里被认为是叛徒犹大的衣服颜色，是卑劣可耻的象征；在伊斯兰教中，黄色是死亡的象征。绿色在信奉伊斯兰教的民族中是最受欢迎的颜色，因为绿色是象征生命之色；但是在有些西方国家里，绿色有嫉妒的含义而不受欢迎。

（三）其他人文因素对色彩心理的影响

中国传统的色彩观带有明显的意念特征，它与西方色彩理论的最大区别在于：中国色彩是基于社会学和心理学的观念色彩，而西方色彩是基于物理学的光学色彩，中国人赋予色彩特定的联系与象征。

我国古代就有关于把色彩与"五行"联系起来的精辟论述。"阴阳五行"学说把世界上的很多事物都与"木"、"火"、"土"、"金"、"水"五行建立了内在的联系，色彩就是其中的一种。青、赤、黄、白、黑是中国传统建筑和绘画常用的5种颜色，在古代哲

学思想的影响下，它们形成一组具有特殊内涵的"五方正色"，也奠定了中国传统色彩的哲学基础（表3-2）。

表3-2 "阴阳五行"与相关物像对照表

五行	木	火	土	金	水
五情	喜	怒	哀	乐	衰
五色	青	赤	黄	白	黑
五官	目	舌	口	鼻	耳
五方	东	南	中	西	北
五季	春	夏	（四季）	秋	冬
五声	呼	笑	歌	哭	呻
五音	角	徵	宫	商	羽
五神	青龙	朱雀	勾腾	白虎	玄武
五神	魂	神	意	魄	志
五气	风	暑	湿	燥	寒
五事	视	言	思	听	貌
五味	酸	苦	甘	辛	咸
五性(常)	仁	礼	信	义	智
五象	直	锐	方	圆	曲
五政	宽	明	恭	力	静
⋮	⋮	⋮	⋮	⋮	⋮

道教是中国的本土宗教，黑白二色的太极图是其典型的标志性图案，道士身穿黑色道袍，道观建筑的色彩也倾向于沉重的黑色调（图3-7）。与道教不同的是，佛教用色比较鲜艳，明黄色是佛教具有代表性的色彩。在藏传佛教中，黄色系列的颜色应用更为广泛（图3-8、3-9）。

二、色彩的感觉

色彩可以表达丰富的情感效应。人的感觉器官是互相联系、互相作用的整体，任何一种感觉器官受到刺激以后，都会诱发其他感觉系统的反应，这种伴随性感觉在心理学上又称为共感觉或通感。

一定的色调不仅可以带来视觉上的感受，同时可刺激人的各种感官产生多种感应，如触觉、味觉、听觉等。

图3-7 佚名：中国道教的重要发源地
四川青城山道观的建筑色彩重而深沉，倾向于沉重的黑色调

图3-8 陈云飞：西藏的寺庙建筑色彩，2002

图3-9 栗运成：佛门.
摄影世界，2003，1：75
这张照片运用蓝天与喇嘛服装的黄色、红色的强烈对比，表现了藏传佛教浓烈的颜色

图3-10 佚名：以红橙、黄色生成的分形图形，火辣而热烈

（一）色彩的温度感

有些色彩会让人觉得温暖，如红色、橙色、黄色，它们会使人联想到太阳、火焰、炼钢炉；有些色彩则会让人觉得寒冷，如白色、青色、蓝色，它们会使人联想到白雪、森林、大海、阴影。这是在生活中常有的经验，但是有些色彩的温度感并不明显（图3-10～图3-13）。

我们把不同色相的色彩分为暖色、冷色，红紫、红、橙、黄等颜色称为暖色，以红橙色为最暖；青、蓝、蓝紫等色称为冷色，以青色为最冷。绿与紫不暖不冷，处于中性。无彩色系的白色偏冷，黑色则是偏暖，灰色是中性色。

色彩的冷暖是相对的，冷暖是相互比较的结果，如在红色系中，朱红比大红暖，而玫瑰红比大红冷；如在绿色系中，翠绿比中绿冷，而黄绿比中绿暖。

（二）色彩的重量感

颜色的重量感主要取决于色彩的明度，深暗的颜色给人以重的感觉，明亮的颜色给

图3-11　Shane Hunt作品
精通CorelDRAW8 创意设计.chapt16/Angel.北京：
中国水利水电出版社，1998
黄橙色调构成了温暖的感觉

图3-12　佚名：阳光下孤零零的高原废墟
专业摄影作品集.全景视拓图片有限公司
蓝色调容易产生寒冷的感觉

图3-13　佚名：环宇数码
现代科技图库
以蓝色为主的色调，安详、洁净并具有高科技的感觉

人以轻的感觉，如粉红、浅黄、淡绿。如果需要用色彩表达轻飘、沉重等感觉，就要注意对色彩明度的把握。在所有的颜色中，白色最轻，黑色最重。色彩的轻重感与色彩饱和度也有关，饱和度高的暖色具有重的感觉，饱和度低的冷色具有轻的感觉。

因此，凡是想让色彩变轻，就要减弱色彩的饱和度或减少颜色中的黑色成分，以提高色彩的明度；凡是想让色彩变重，就要增加色彩的饱和度或增加颜色中的黑色成分，以降低色彩的明度（图3-14～图3-17）。

（三）色彩的适度感

一般情况下相对协调统一的色调会给人以舒适的感觉。如果色彩搭配很跳跃，强烈的色彩对比就会使人持续兴奋从而感觉到视觉疲劳。色彩的饱和度也能影响色彩的适度感，饱和度较高的颜色会使人视觉疲劳，饱和度较低的颜色会使人感觉舒服（图3-18、图3-19）。

色彩的适度感在室内环境的色彩设计中应用较多。一般家居的室内色彩以白色、原木色和黄褐色为主，会增加房间的安稳和舒适感；图书馆、教室等空间一般使用偏冷、柔和的色调，可让人安心阅读和听讲。

图3-14 佚名：具有重量感的服装色彩

图3-15 佚名作品
周围沉重的颜色衬托了室内环境的神秘气氛

图3-16 区玉薇：风与水
陈小青.新构成艺术.北京：北京理工大学出版社，2003，83
清淡的蓝绿色，表达了一种清泉与微风的意向，显得飘逸、自然

图3-17　陈咏妤：帆
　　　　指导教师：谭亮
　　　　明度高的色调产生轻飘的感觉

图3-18　陈咏妤作品
　　　　指导教师：谭亮
　　　　令人舒适的色调

图3-19　刘雪作品
　　　　指导教师：谭亮
　　　　容易感到疲劳的色调

（四）色彩的味觉感

色彩的味觉感，大都与食物的色彩经验相关，尤其是一些色彩鲜明、味感明显的食物，像柠檬的黄绿色、辣椒的红色等。适当的色彩可以使味觉感增强，所以在一般的食物、与味觉有关的物品色泽或包装设计上，除了考虑美观的因素，更要考虑色彩和味觉感的关系。很多食品商家在食物（特别是儿童食物）中添加色素，为的是让顾客从美好的颜色中获得购买欲望。

当我们看到某一颜色时，使人回忆起各式各样的事物，或者联想到和颜色有关的东西。有些颜色可以给人美好的味觉暗示，也有些颜色恰恰相反。例如绿色、黄绿色，使人想到未成熟的果实，有酸、涩的味觉感。橙色、粉红色、淡黄色、浅棕色，具有甜的味觉感。灰色、黑色让人看起来会有一点苦涩的感觉（图3-20）。

（五）色彩的音乐感

牛顿发现了光的粒子性质后不久，人们就试图找出音频与光波之间的联系规律，最简单的是把音阶中七个音与七种颜色联系起来。有许多作曲家、美术家也进行了各种探索，在1720年路易斯·卡斯勒就写过一本书《现代音乐与色彩》。有的人曾把人的耳朵能听到的声音频率范围与可见光的光谱色带按比例联系起来。还有许多人从节奏、曲调、调性、和声等多方面去寻找音乐与色彩的联系。

热烈而鲜艳的颜色及强烈的色彩对比，带有尖锐、高亢的音乐感；深暗而浑浊的颜色及协调的色彩对比，带有低沉、浑厚的音乐感。色彩明度的高低和声音的高低也有关系，高明度的色调称为高调，低明度的色调称为低调，都与相应的音调发生联系。当今前卫的多媒体艺术和数字音乐，可以通过"位"把色彩与音乐进行巧妙的结合与转换，产生震撼视觉和听觉感观的新艺术作品（图3-21～图3-24）。

图3-20　张韵琳：酸甜苦辣
　　　　指导教师：谭亮

图3-21　何洁婷：森巴舞曲
　　　　指导教师：谭亮
　　　　丰富鲜明的色彩对比表现了舞曲的节奏感和旋律

图3-22　许晓梅：蓝色狂想曲
　　　　指导教师：谭亮
　　　　色彩和扭曲的线条表现了充满幻想的音乐空间

图3-23　傅可达：电子音乐的写照
　　　　色彩构成.沈阳：辽宁美术出版社，2000，78
　　　　色与形的综合表现，让绿色的色彩与和谐的音符相融合，构成了音乐的视觉感受

图3-24　选自《现代科技图库》
　　　　红色的乐章、跳跃的旋律，像一首雄壮的交响史诗

三、色彩的联想

人们的色彩联想来自对客观世界和主观世界以及对生活的感受。大部分人看颜色，往往会联想到自己经历过的某种景物。这种把色彩与知识积累中抽象的概念联系起来的想象属于抽象联想。

色彩的联想与观者的生活经历、知识修养直接相关。一般来说，儿童偏向于对周围熟悉的动植物、食品、玩具、服饰品等具体事物的联想，成年人则较多地联想到社会生活实践中的抽象概念。以联想去评价色彩的人，是以自己的心灵去观察和领略色彩的，他们通过移情作用的所谓"物我同一"去欣赏色彩的美，生活中种种色彩变化在他们头脑中留下了不可磨灭的印象，因此某一种色彩或色调的出现，往往会引起他们对生活的联想和感情的共鸣。可见色彩的联想是通过形象思维产生的一种心理反应。

表3-3和表3-4是日本学者山口正诚、冢田敢经过广泛调查研究做出的色彩具象联想和抽象联想统计表。[①]

表3-3　色彩的抽象联想

颜色	年龄（性别）			
	青年(男)	青年(女)	老年(男)	老年(女)
白	清洁　神圣	清楚　纯洁	洁白　纯真	纯白　神秘
灰	阴郁　绝望	阴郁　忧郁	荒废　平凡	沉静　死亡
黑	死亡　刚健	悲哀　坚实	生命　严肃	阴郁　冷淡
红	热情　革命	热情　危险	热烈　卑俗	热烈　幼稚
橙	焦躁　可怜	卑俗　温情	甘美　明朗	欢喜　华美
茶	雅致　古朴	雅致　沉静	雅致　坚实	古朴　素雅
黄	明快　泼辣	明快　希望	光明　明快	光明　明朗
黄绿	青春　和平	青春　新鲜	新鲜　跃动	新鲜　希望
绿	永恒　新鲜	和平　理想	深远　和平	希望　公平
蓝	无限　理想	永恒　理智	冷淡　薄情	平静　悠久
紫	高尚　古朴	优雅　高贵	古朴　优美	高贵　消极

① 黄国松.色彩设计学.北京：中国纺织出版社，2001，151~152

表3-4 色彩的具体联想

颜 色	年　龄（性别）			
	小学生(男)	小学生(女)	青年(男)	青年(女)
白	雪　白纸	雪　白兔	雪　白云	雪　砂糖
灰	鼠　灰	鼠　阴天	灰　混凝土	阴云　冬天
黑	煤　夜	头发　煤	夜　洋伞	墨　黑色西装
红	苹果　太阳	郁金香　西服	红旗　血	口红　红鞋
橙	橘子　柿	橘子　人参	橙子　肉汁	橘子　砖
茶	土　树干	土　巧克力	皮箱　土	栗子　靴
黄	香蕉　向日葵	菜花　蒲公英	月　雏鸟	柠檬　月
黄绿	草　竹	草　叶	嫩草　春天	嫩叶　和服里子
绿	树叶　山	草　草坪	树叶　蚊帐	草　毛衣
蓝	天空　海洋	天空　水	海　秋空	海　湖
紫	葡萄　紫罗兰	葡萄　桔梗	裙子　礼服	茄子　紫藤

作业与思考题

1. 色彩的三基色是哪三种颜色？
2. 什么是色彩的主观三属性和客观三属性？它们的主要区别在哪里？
3. 人的眼睛可以分辨多少种不同的颜色？
4. 与阴阳五行相关联的颜色是哪些？它们与五行、五方、五季是怎样对应的？
5. 按照下面的主题进行配色练习，每个小标题画出两种不同的色彩创意：

　　（1）色彩的温度感；

　　（2）色彩的重量感；

　　（3）色彩的适度感；

　　（4）色彩的味觉感；

　　（5）色彩的音乐感。

　　文件格式：矢量图用 *.cdr 或 *.ai 格式；点阵图用 *.tif 格式。

　　图形尺寸：*.cdr 或 *.ai 文件：18 cm × 18 cm（或20 cm × 14 cm）；

　　　　　　　*.tif 文件：2000 pixels × 2000 pixels（或 2400 pixels × 1700 pixels）。

第四章
数字色彩构成 I
——以色相为主的配色

HSV色彩模型是用户（设计师）直观的色彩模型，因为它与蒙塞尔色彩模型最接近，最适合视觉色彩的直观表达。数字色彩构成的各种色彩搭配，就是围绕HSV六棱锥色彩模型展开的。

以色相为主的配色，主要是以HSV六棱锥色彩模型顶面六边形内的各种色彩展开的一系列配色。它突出色彩的色相因素而淡化色彩的明度和饱和度因素。

第一节　数字色彩的配色工具

一、HSV六棱锥色彩模型剖析

（一）HSV六棱锥色彩模型的外观

HSV是计算机颜色的模型之一，它在计算机图形图像软件里常被称为HSB。因为它用色彩的直观属性来描述颜色，而它的3个颜色参数正好对应色彩的主观三属性，与我们传统的颜料色彩设计相类似，所以称它为用户（设计师）直观的色彩模型。

1. HSV六棱锥色彩模型的直观描述

HSV色彩模型是从CIE三维颜色空间演变而来，它采用的是用户直观的色彩描述方法，它和蒙塞尔显色系统的球型色立体较接近。只不过HSV色彩模型是一个倒立的六棱锥，近似于蒙塞尔球型色立体的一半（南半球），所以不含黑色的纯净颜色都处于HSV六棱锥顶面的一个色平面上。

在HSV六棱锥色彩模型中，色相（H）处于六棱锥顶面的色平面上，它们围绕中心轴V旋转和变化，红（R）、黄（Y）、绿（G）、青（C）、蓝（B）、品红（M）6个标准色分别相隔60°角。色彩明度（B）沿六棱锥中心轴V从上至下变化，中心轴顶端呈白色（V = 1），底端呈黑色（V = 0），它们表示灰度颜色的变化。色彩饱和度（S）沿水平方向变化，越接近六棱锥中心轴的色彩，其饱和度越低；六边形正中心的色彩饱和度为零（S = 0），与最高明度（V = 1）相重合，最高饱和度的颜色则处于六边形外框的边缘线上（S = 1）（图4-1）。

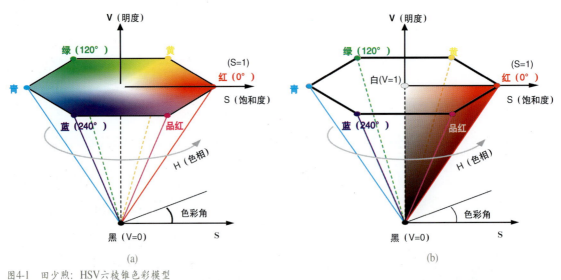

图4-1　田少煦：HSV六棱锥色彩模型

2. HSV六棱锥色彩模型的演变

HSV六棱锥色彩模型从RGB立方体的正投影演化而来，如果我们沿RGB立方体的对

58

角线从白色顶点向黑色原点看去（图 4-2），可以得到如图4-3所显示的立方体六边形外形。RGB立方体的红（R）、黄（Y）、绿（G）、青（C）、蓝（B）、品红（M）6个顶点依次组成HSV色彩模型顶面的基本色点，白（W）则作为顶面的中心点，以此形成的六边形向RGB立方体的黑（B）做正投影而形成的倒棱锥就是HSV六棱锥色彩模型。

HSB六棱锥色彩模型能直接体现色彩三要素之间的关系，非常适合于色彩设计，绝大部分的计算机图形图像软件都提供了这种色彩模型，例如Windows的系统调色板就同时采用了HSB和RGB两种色彩表达方式（图4-4）。

这种基于明度的HSB色彩模型的调色板，在一些实用的图形图像软件里也有体现。图4-5和图4-6分别是CorelDRAW 和Photoshop软件的调色板。

（二）HSV六棱锥色彩模型的结构

以下我们将从HSV六棱锥色彩模型的顶面和立面两个角度分析六棱锥的结构。

1. HSV六棱锥色彩模型顶面及其色相

在HSV用户（设计师）直观的色彩模型

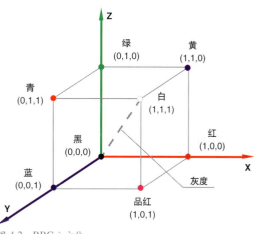

图 4-2　RBG立方体

图4-3　田少煦：HSV六棱锥色彩模型演变图

图4-4　Windows系统的调色板

图4-5　CorelDRAW 软件的HSB色轮

图4-6　Photoshop 软件的【拾色器】

中，六棱锥顶面的正六边形是一个饱和度最高的有彩色系的色相环。在这个六边形色相环中，色相是沿逆时针方向变化的，用H（hue）来表示色相。每变换1°夹角，色相就有细微的变化。从0°~359°，色相变化的顺序按红→橙→黄→绿→蓝→品红排列，每个颜色的色相隔60°，这6个颜色也构成了六边形的6个顶点。从0°~359°，色相按光谱色带依次排列，当到达360°时，色相又回到0°时的色彩。

在六边形中，S（saturation）表示色彩饱和度变化的量。当颜色位于六边形中心时，颜色的饱和度为0（S = 0），呈纯白色。饱和度的变化由六边形中心向六边形外框逐渐增大，位于六边形外框上的颜色的饱和度最高，也是我们常说的纯色，如图4-7所示。

2. HSV六棱锥色彩模型立面及其明度、饱和度

在数字色彩设计中，我们把HSV六棱锥色彩模型顶面六边形色平面以外的有彩色系的颜色，统称为复色。也就是说，当人们把六边形色平面之内的颜色加入黑色成分之后，它们就变成了复色。还有一种情况，在CMYK色彩模式里，如果这个颜色的成分里出现了C、M、Y、K中的任何3种成分，这个颜色就是复色，它相当于我们用颜料调色时，把两种以上的间色调制在一起。这种设色的直观体现，在CorelDRAW软件的三维减色设色方式中表现得非常清楚，而在Photoshop等Adobe的软件中却不能得到直观的表达。

我们把HSV六棱锥色彩模型在红色的位置上纵向剖开，可得到一个等腰直角三角形的红色剖面图。图4-8剖面图显示了红色（M 100，Y 100）的明度及饱和度变化趋势。

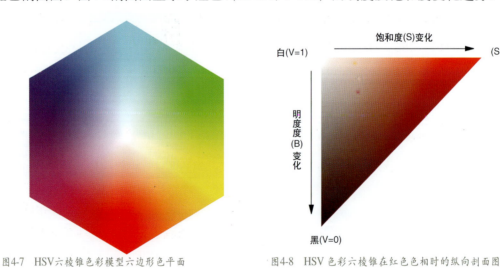

图4-7　HSV六棱锥色彩模型六边形色平面　　　　图4-8　HSV色彩六棱锥在红色色相时的纵向剖面图

二、HSV六棱锥色彩模型分解

（一）分解后的HSV六棱锥色彩模型的立体模型

为了便于设计的色彩搭配和鉴于人眼识别颜色的敏锐程度。我们将HSV色彩六棱锥

分解为一个用很多色彩小片组成的六棱锥立体模型，从色相的角度来看，它们的每个相邻色相之间相差1°（从0°~359°）；从饱和度的角度来看，S分为5个等级，由4个有彩色系的彩色圈加1个从白到黑的灰度中心轴来表示；从明度的角度来看，V也分为5个等级，由4层有彩色系的彩色圈加1段黑色的中心轴来表示（图4-9）。

（二）HSV六棱锥色彩模型横截面的分解

图4-9　田少煦：HSV六棱锥色彩模型的立体模型

沿六棱锥顶面六边形的中心向外辐射的方向，我们把六边形的色彩按照饱和度分成5个等级，形成5圈不同饱和度的色相环。这5圈色相环从中心层层向外辐射，色相环之间显示了色彩的饱和度由低向高变化，每级的色彩值差为25%。从图4-9我们可以看到，最里面1圈是饱和度为0%的颜色，呈白色；第二圈是饱和度为25%的浅色调颜色，第三圈是饱和度为50%的低纯调颜色，第四圈是饱和度为75%的中纯调颜色，最外一层是饱和度为100%最高的纯色调颜色。图4-10显示了HSV六棱锥色彩模型顶面颜色的色相分布。

从图4-9我们得知，HSV六棱锥色彩立体模型从上至下是层层递减的关系。第一层色平面包含4圈（加上中心轴的白色就有5圈）有彩色系的颜色，共1 436个颜色；第二层色平面包含3圈有彩色系的颜色，共1 077个颜色；第三层色平面包含2圈有彩色系的颜色，共718个颜色；第四层色平面包含1圈有彩色系的颜色，共359个颜色；第五层是纯黑色。

在以横向剖面分解图为基础的色彩搭配中，如果我们想侧重饱和度方面的效果，选择颜色时就尽量注重每圈色相之间的色彩递进关系，使搭配出来的色彩具有较明显的饱和度对比的特点；如果我们想侧重色相方面的效果，选择颜色时就尽量注重圆周运动方向的基本色相间之间的色彩关系，使搭配出来的色彩具有较明显的色相对比的特点。

图4-10　田少煦：HSV六棱锥色彩模型顶面的横向剖面色相分布

（三）HSV六棱锥色彩模型纵截面的分解

我们把HSV六棱锥色彩模型纵向剖开，可得到两个等腰直角三角形，我们取其中靠右边的一个直角三角形，并按图4-9分别把它两条直角边上的色彩分成5个等级。

水平方向是有彩色系的颜色，它显示颜色的饱和度变化，最左边的颜色饱和度为0，它是HSV六棱锥色彩模型顶面色相环的中心，呈纯白色；每个等级之间颜色的饱和度从左至右依次增大，每级的色彩饱和度值差为25%，依次是25%、50%、75%、100%，最右边的颜色是最纯的颜色，饱和度也最高。

垂直方向是无彩色系的颜色，它显示颜色的明度变化。最上面的颜色明度最高，垂直中心轴的顶端呈纯白色，与S＝0的有彩色系的颜色重合，垂直中心轴最下面的颜色明度最低，是纯黑色，中间三个等级颜色的明度从上至下依次减弱，各级的色彩明度值差为25，从上至下依次为100，75，50，25，0（图4-11）。

在以纵向剖面分解图（直角等腰三角形）为基础的色彩搭配中，如果我们想侧重明度方面的效果，选择颜色时就尽量注重竖直方面的色彩关系，使搭配出来的色彩具有较明显的明度对比的特点；如果我们想侧重饱和度方面的效果，选择颜色时就尽量注重水平方向的色彩关系，使搭配出来的色彩具有较明显的饱和度对比的特点。

三、数字色系五级色表

（一）单色的数字色系五级色表的色调分布

我们把图4-11的三角形内部与直角边上的颜色方块纵横对齐，正好能排列3组不同等级含有灰（浊）色成分的有彩色系的颜色，三角形斜边也与之对应，正好能排列3组不同等级含有黑色成分的纯色。这个色表呈三三制，它由3组饱和度变化的颜色、3组含有灰色的颜色、3组明度变化的颜色组成（在计算机实用软件里调色没有"加入白色"和"加入灰色"的概念。"加入白色"就相当于适当降低这个颜色的饱和度；"加入灰色"就相当于在这个颜色里加入适量的黑

图4-11　田少煦：HSV 色彩六棱锥纵向剖面分解图

色成分并适当降低它的饱和度），把这9组有彩色系的颜色跟1组高饱和度的纯色加起来，共10个等级，它们都能在水平方向和垂直方向上相互对齐。

在图4-11中，分别把10个等级的色彩进行编号并确定其色调名称。除无彩色系的黑、白、灰色外，我们把水平方向直角边上的颜色统称为"纯色系色调"，它们只含有色彩纯净的颜色，没有灰度和复色成分，其编号是：1纯色调、2中纯调、3低纯调、4浅色调。三角形内部的颜色称为"灰（浊）色系色调"，它们都包含有一定的复色和黑色成分，色彩的饱和度也比较低，其编号是：5明灰调、6中灰调、暗灰调。三角形斜边上的颜色称为"暗色系色调"，它们都包含有一定的复色和黑色成分，并且色彩的饱和度也很高，其编号是：8微暗调、9中暗调、10深暗调。这样我们就得到了一个单色的数字色系五级色表的色调分布图（图4-12）。

（二）细化的数字色系五级色表

为了帮助读者进一步理解数字色系五级色表，我们进一步细分图4-12直角三角形中的颜色。我们把三角形水平直角边上的颜色细分成11个等级，用小圆点表示各级色彩，各级的色彩饱和度值相差10%，最左边的颜色饱和度最低，呈纯白色；最右边的颜色饱和度最高，呈纯品红色（M）。然后把它们相应放入4个纯色系色调的色彩方块中。三角形垂直直角边上是无彩色系的颜色，同样被细分成11个等级，各级的明度值相差10，最顶上的颜色明度最高，呈纯白色；最底下的颜色明度最低，呈纯黑色。然后把它们相应放入5个无彩色系色调的色彩方块中。这条直角边上的黑、白、灰色跟分解后的HSV六棱锥色彩立体模型中的圆柱形中心轴是一致的。

三角形其他部位的颜色按照同样的方法细分，把它们相应放入3个灰（浊）色系色调和3个暗色系色调的色彩方块中。具体的色彩值见图上的标示，最后就得到图4-13的色彩细分图。

（三）标准的数字色系五级色表

如果把图4-12单色的数字色系五级配色表推广到其他的各色相，就可以

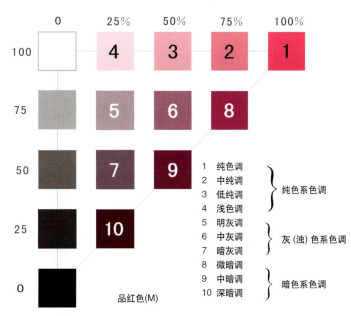

图4-12 田少煦：HSV色彩六棱锥"三三制"色表——一个单色的数字色系五级色表的色调分布图

得到多个单色数字色系五级色表。为了使用方便，我们创建一个包含着10个色调分布、涵盖所有色相的简单易懂的数字色系五级色表。

在图4-14的直角三角形里，我们把每个方形的色块划分成6个不同的颜色，依次按红→黄→绿→青→蓝→品红的顺序排列，这表示在这个纵切面上，色相是按照HSV六棱锥色彩模型顶面的色彩从0°～360°依次排列的。我们这里只是选取了HSV六棱锥色彩模型顶面六边形6只角的6个标准色来示意它的全部色相。它相当于红（R）、黄（Y）、绿（G）、青（C）、蓝（B）、品红（M）6个标准色的6个纵切面的集合图。这就是标准的数字色系五级色表（图4-14）。6个标准色的6个纵切面图，详见图4-15～图4-20。

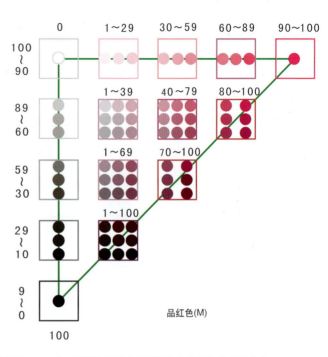

图4-13 田少煦：HSV六棱锥色彩模型细化的品红色五级色表

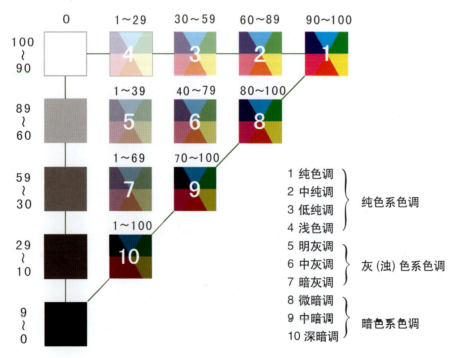

图4-14 田少煦：HSV六棱锥色彩模型标准的数字色系五级色表

有了数字色系五级色表，我们就可以用量化的方法在以上10个色彩区域之间进行各种1对1、1对2、1对3的色彩搭配。初步计算，仅一对一的色彩搭配，就可得到45种基本的色彩搭配方案；一对二的色彩搭配，又可得到120种不同的色彩搭配方案；若是把这种搭配扩展至一对三，或改变这些相互搭配的颜色比例，又会出现更多的配色方案。这种配色训练即方法简便又花样繁多，是传统手工调制颜料的"色彩构成"训练所无法比拟的。

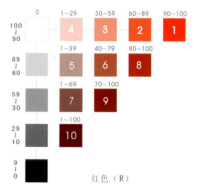

图4-15　田少煦：红色色调分布图

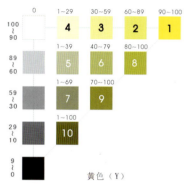

图4-16　田少煦：黄色色调分布图

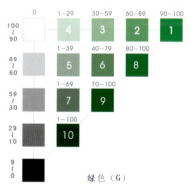

图4-17　田少煦：绿色色调分布图

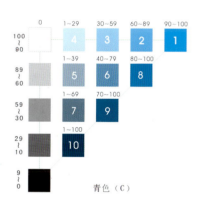

图4-18　田少煦：青色色调分布图

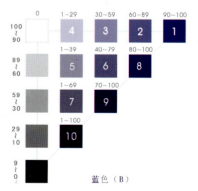

图4-19　田少煦：蓝色色调分布图

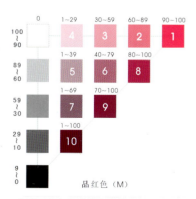

图4-20　田少煦：品红色色调分布图

第二节　不同色相的配色

我们把HSV六棱锥色彩模型的顶面展开，可以得到一个近似于CIE色度图的360°的六边形色相环。我们把这个色相环内的色相进行大致的分区：间隔5°~20°的颜色为邻近色；间隔20°~80°的颜色为类似色；间隔80°~160°的颜色为对比色；间隔180°左右的颜色为互补色。

一、邻近色的弱对比配色

在HSV六棱锥色彩模型顶面的色相环中，我们以一个颜色为基准，把它左旋或右旋

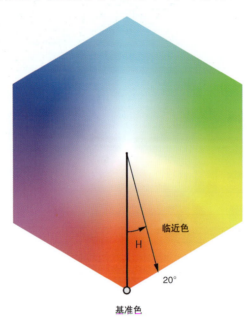

图4-21　田少煦：色相环中的邻近色

图4-23　莫柳砚：邻近色的构成（翠绿、中绿、深绿色）

图4-22　佚名：邻近色的服装（褐色、黄褐、土黄色）

方向间隔20°以内的颜色定为邻近色（图4-21）。

邻近色在色相环上的位置很接近，色相对比柔和（图4-22～图4-25）。邻近色之间在色相上具有很大的共性，它们都包含有较多对方色彩的成分。例如红色与红橙色的色相成分是：红色M 100，Y 100；红橙色M 66，Y 100。蓝色与紫色的色相成分是：蓝色C 100，M 100；紫色C 66，M 100。

图4-24 曾娟荔：邻近色（蓝色调）

图4-25 Mitchell Robinson作品
www.netterra.com
邻近色（青色、蓝色），细致的蓝色分形图形背后透出青色的背景，构成一幅美丽的剪影

二、类似色的中度对比配色

在HSV六棱锥色彩模型顶面的色相环中，我们以一个颜色为基准，把它左旋或右旋方向间隔20°～80°的颜色定为类似色（图4-26）。

从类似色在色相环上的位置，我们可以看出它们之间的色相对比属于较柔和的一类，仅次于邻近色（图4-27～图4-30）。类似色在色相上具有较多共同的因素，它们都包含有对方色彩的成分。例如红色与绿黄色的色相成分是：红色M 100，Y 100；绿黄色C 33，Y 100。青色与翠绿色的色相成分是：青色C 100；翠绿色C 100，Y 50。

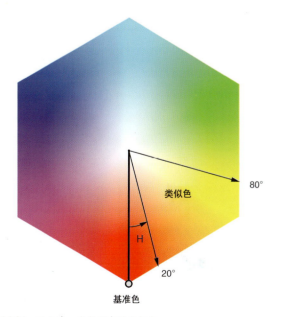

图4-26 田少煦：色相环中的类似色

图4-27 张晓彤：类似色（绿色、蓝色）
　　　　指导教师：田少煦

图4-28 于靓靓：类似色（青色、绿色）
　　　　指导教师：田少煦

图4-30 陆乐：瞬息万变
　　　　牵手新世纪.长春：吉林美术出版社，1999，49
　　　　类似色（青蓝色、绿色），由青蓝色与绿色构成
　　　　的冷色调，表达了意象空间里的恬静

图4-29 佚名：类似色的服装（红橙色、紫色）

三、对比色的较强对比配色

在HSV六棱锥色彩模型顶面的色相环中,我们以一个颜色为基准,把它左旋或右旋方向间隔80°~160°的颜色定为对比色(图4-31)。

对比色之间在色相环上相隔很远,它们的色相对比较强烈,在色相上具有的共同因素很少(图4-32~图4-35)。色料的三原色是典型的对比色,它们之间在色相上没有共同的因素。如品红、黄色、青色的色相成分是:品红色M 100;黄色Y 100;青色C 100。色光的三原色在色彩成分上虽有一个共同因素,但色相相差甚远,如红色、绿色、蓝色的色相成分是:红色M 100,Y 100;绿色C 100,Y 100;蓝色C 100,M 100。

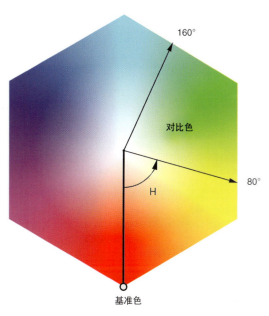

图4-31 田少煦:色相环中的对比色

图4-32 陈越梓:对比色(橙色、紫色)
指导教师:谭亮

图4-33 莫柳砚:对比色(黄色、红紫色)

图4-34 critical mass by dragon13：分形艺术
www.fractal.net.cn，2002
对比色（绿色系列、红橙色），虚幻的绿色系列与红橙色的圆点对比，表达了一种神秘的梦境

图4-35 Manfred W. Rupp：09sep001
www.fractal-art.com
对比色（红色系列、绿色系列），红色与黄绿色的强烈对比，像一簇燃烧的火焰

四、互补色的强对比配色

在HSV六棱锥色彩模型顶面的色相环中，我们以一个颜色为基准，把它左旋或右旋方向间隔160°~180°左右的颜色定为互补色（图4-36）。

互补色之间在色相环上相隔最远，是两个完全相反的颜色（就像彩色照片和底片的关系一样），它们的色相对比最强烈，在色相上没有共同因素（图4-37~图4-41）。最常见的互补色是：品红色对绿色，（M 100对 C 100，Y 100）；青色对红色（C 100对M 100，Y 100）；蓝色对黄色（C 100，M 100对Y 100）。

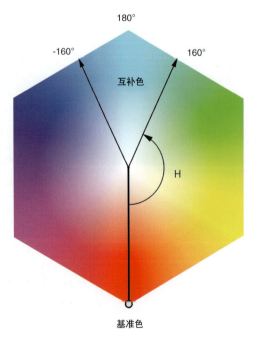

图4-36 田少煦：色相环中的互补色

图4-37　深圳大学师范学院艺术系学生：互补色
　　　　（黄色系列、紫色系列）
　　　　指导教师：李晴

图4-38　Manfred W. rupp： 99051612
　　　　www.fractal-art.com
　　　　互补色、对比色（黄色、蓝色、橙色）。蓝色与黄色形成互补色关系，橙色与蓝色形成对比色关系，这两种因素加在一起并适当降低黄色的饱和度，让它们在强烈的色彩对比之下，起到一点缓和作用

图4-40　A2colourstrom.de -argonauten 360, gmbh munich.International Yearbook Communication Design 2003—2004，246
　　　　互补色（黄橙色、蓝紫色），以黄橙色为主的大面积暖色与小面积的蓝紫色形成互补色的对比关系

图4-39　佚名作品
　　　　互补色与对比色相间的色彩搭配，体现了服装的前卫风格

图4-41　林彩华：互补色（黄色、紫色）
　　　　指导教师：田少煦

第三节　主色调的形成

以色相的相互搭配形成主色调，是我们在色彩构成中最常用的做法。例如红色调、黄色调、绿色调、青色调、蓝色调、紫红色调等。主色调就是以某一种或某一类颜色的色相为主，在色调中起主导和统领的作用。

一、红色调

红色的光波最长，又处于可见光谱的极限，最容易引起人的注意，使人兴奋、激动、紧张。同时红色给视觉以迫近感和扩张感，称为前进色。红色在日常生活中扮演着重要的角色，因为它是生命的颜色，所以它常用来表达喜庆、热闹、热情、强烈、冲动、活泼。红色又是快乐、喜庆的象征，因此它在标志、旗帜、宣传等用色中占据首位。红色的政治倾向也非常明显，红旗、红领巾、红军、"红色政权"等，都十分突出。红色因它最长的光波，也常用来作为警告、危险、禁止、防火等标示用色。

红色在我国往往与美丽、豪华、宠显相联系，也喻指女性。在古代，王侯富贵人家使用红色的门，称为朱户或朱门。用"红"当形容词时，往往指女性、花或美丽喜悦之事。富贵人家女性居住的华丽楼阁称红楼，年轻女性的房间称红闺，美丽的女子称红颜。红色的以上特点集中表现在高饱和度时的视觉效果，当其饱和度降低为浅淡的粉红色或浅粉色时，它则成了女性、特别是少女们喜爱的颜色，此类颜色的女性化妆品就颇受青睐。

在数字色彩里，红色（Red）记为R,组成红色调的颜色，来自色相环红色（R100,Y100）附近，是光色的三原色之一。当各种红色类的色彩在界面中占据主导地位，就形成了红色调（图4-42～图4-45）。

图4-42　谭亮：Fire
充满着激情的红色调表现了跳跃、热情的火焰

图4-43　陈越梓：Red Bubble
指导教师：谭亮
红色调的气泡洋溢着节日热烈的气氛

图4-44　博尼芳丹博物馆
　　　　世界建筑导报.1997，4：23
　　　　红色调，由红色构成建筑群的主导色，形成红色调

图4-45　陆志成：成都天府大酒店剧场
　　　　设计艺术.16：34
　　　　红色调，采用洋红附近的红色系列，构成热烈而温馨的剧场色彩

二、橙色调

　　橙色的波长居于红与黄之间。瑞士色彩学家约翰内斯·伊顿说："橙色是处于最辉煌的活动性焦点。"橙色是太阳的颜色，温暖的火光也是橙色，在所有色彩中，橙色是最暖的颜色。橙色是能引起食欲的颜色，给人香、甜略带酸味的感觉。橙色又是明亮、华丽、容易动人的颜色。橙色还能使人联想到金色的秋天、丰硕的果实，同时又是一种富足、快乐而幸福的颜色。

　　橙色系列的颜色是最接近人类自己的色彩，在人种的分类中，我们黄种人的皮肤接近粉橙色。浅淡的橙色系列，感觉温馨又亲切。橙色稍稍混入黑色或白色，会变成一种稳重、含蓄又明快的暖色；但混入较多的黑色，就成为一种烧焦的色；橙色中加入较多的白色会带来一种甜腻的感觉。

　　在工业安全用色中，橙色常用做警戒色，如火车头、登山服装、背包、海上救生衣等。橙色可作为喜庆、富贵之色，如宫廷里的许多装饰。橙色还可作餐厅的布置色，在餐厅里多使用橙色可以增加食欲。橙色与浅绿色和浅蓝色相配，可以构成最响亮、最欢乐的色彩。橙色与淡黄色相配有一种很舒服的过渡感。

　　在数字色彩里，橙色不是一个标准色，没有专门用于记录的符号，它是来自色相环中红色和黄色之间的区域，数值大约是 M 60，Y 100 左右。虽然它不是HSV六棱锥色彩模型的6个标准色之一，但是它在色彩应用中一直占有重要的地位，也是人们意识中的"红、橙、黄、绿、青、蓝、紫"7色之一。当各种橙色类的色彩在界面中占据主导地位，就形成了橙色调（图4-46～图4-49）。

图4-46 林诗健：橙色调练习

图4-47 丁颖：热情（橙色调练习）

图4-48 陆惜怡：橙色调练习
指导教师：田少煦

图4-49 涂歆：橙黄色调练习
指导教师：田少煦

三、黄色调

黄色的波长适中，它是所有色彩中最明亮的颜色。因此给人留下明亮、辉煌、灿烂、愉快、亲切、柔和的印象，同时它又容易引起味美的条件反射，给人以甜美感、香酥感。黄色明亮、光芒四射，轻盈明快、生机勃勃，具有温暖、愉悦、提神的效果，常作为积极向上、进步、文明、光明的象征。但当它浑浊时，就会显出病态和令人作呕。

黄色有着金色的色泽，象征着财富和权利，它是骄傲的颜色。在工业用色上，黄色常用来警戒危险或提醒注意，如交通灯的黄灯、工程用的大型机械、学生用雨衣、雨鞋，

公路上的路障、黄色粗线,交通警察穿的条纹马甲等,都使用黄色。黄色在黑色和紫色的衬托下可以呈现出力量的无限扩大;黄色与绿色相配,显得有朝气、有活力;黄色与蓝色相配,显得美丽、清新;淡黄色与深黄色相配显得格外高雅。

在中国古代,黄色是皇权的象征,它被奉为庄严和尊贵,所以黄色成了皇帝和皇宫的专用颜色。我国古代还有"黄道吉日",意为大吉之日。而"黄泉"则是指人死后的世界。"黄"色现在还是腐化堕落、色情的代名词,如黄色书籍、黄色光碟、黄段子、扫黄打非等。

在数字色彩里,黄色(Yellow)记为Y,组成黄色调的颜色集中在色相环中的黄色(Y100)附近,它是色料的三原色之一。在CIE色度图里,黄色的范围比较窄。当各种不同的黄色搭配占据了界面的主导地位时,就构成了黄色调(图4-50~图4-53)。

图4-50 陈小丽:黄色调练习
　　　 指导教师:田少煦

图4-51 王雯:土黄色调练习

图4-52 佚名作品
室内环境色彩. ARCH 雅砌. 1998, NO.105
橙黄色调,掺和了白色的橙黄色用于室内色彩,显得干净、明亮

图4-53 佚名:分形图形(黄色调)

四、绿色调

绿色是大自然中植物的颜色，它生机盎然、清新宁静、丰饶、充实，是生命和自然力量的象征。鲜艳的绿色是一种非常美丽、优雅的颜色。绿色宽容、大度，几乎能容纳所有的颜色，它传达清爽、理想、希望、生长的意象。绿色的用途极为广阔，无论是童年、青年、中年还是老年，使用绿色绝不失其活泼、大方。在各种绘画、装饰中都离不开绿色，绿色还可以作为一种休闲的颜色。

在减色法混合中，绿色由青色和黄色组成，对视觉器官的刺激温和，所以在心理上，绿色令人平静、松弛、安宁。绿色的波长适中，人眼水晶体把绿色波长恰好集中在视网膜上，因此人的视觉对绿色光反应最平静，眼睛最适应绿色光的刺激，绿色可以消除疲劳、保护视力。由于绿色的安宁、平和与希望，现在绿色还用来形容无污染、环保与和谐的事物。例如绿色食品、绿色和平组织、绿色的人际关系等。

在数字色彩里，绿色（Green）记为G，它来自色相环中的绿色（C100,Y100）附近，它是光色的三原色之一。在CIE色度图里，绿色的范围比较宽广，因此它分布在黄色（Y100）和青色（C100）之间较宽阔的区域。当各种不同的绿色在界面中占据了主导地位时，就构成了绿色调（图4-54～图4-59）。

图4-54　李聪：绿色调练习
　　　　指导教师：田少煦

图4-55　纪燕娟：绿色调练习
　　　　指导教师：田少煦

图4-56　林彤侠：家乡的春天
指导教师：谭亮
绿色调的处理传达出大自然的意象，生机盎然

图4-57　彩幻迷失
现代科技图库
绿色调，绿色中配以白色，显得清新自然

图4-58　科迪亚克渔业研究中心
NBBJ建筑事务所专辑.世界建筑导报.2001-01-02，124
绿色调，绿色的树木、环境与绿色的建筑一起，组成了一个绿色的世界

图4-59　佚名：分形图形（绿色调）

五、青色调

　　青色是一个在概念上容易混淆的颜色，在传统的绘画色彩里它往往被忽略，以往很少有人把它作为色料的三原色之一看待，认为它只是一个介于绿色与蓝色之间的天蓝或湖蓝颜色。"青"在《辞海》里的释义是"春天植物叶子的颜色"；中国古代人认为的青色是一个接近于群青色的深蓝色，因此有"青出于蓝而胜于蓝"的说法。青色色感非常纯粹、净洁，它是很冷的颜色，给人以单纯、纯净、安静的色彩感觉。

　　在数字色彩里，青色（Cyan）记为C，组成青色调的颜色集中在色相环中的青色（C100）附近，它是色料的三原色之一。如果一个界面的色彩以青色为主，就构成了青色调（图4-60～图4-63）。

图4-60　李文烜：Blue Space（青色调）
　　　　指导教师：谭亮
　　　　透明的蓝色调充满着遐想和空间感

图4-61　陈越梓：静谧（青色调）
　　　　指导教师：谭亮

图4-62　佚名：分形图形（青色调）

图4-63　Vienna，Nofrontiere Design GmbH, International
　　　　Yearbook Communication Design 2003~2004，254
　　　　青色调，不同饱和度的几种青色构成了网站的青色调

六、蓝色调

　　蓝色光波短于绿色光，它在视网膜上成像的位置最浅。蓝色是大海和天空的颜色，蓝色表现于精神领域，能让人感到犹如大海和蓝天一样的博大、深远、崇高、透明、智慧。所以当人们情绪激动时，看着宽广蔚蓝的海洋或是仰望蓝天，可以让心情平静下来。

　　蓝色对于视觉器官的刺激比较微弱，在光线不足的情况下就不易辨识，具有缓和情绪的作用。蓝色是永恒的象征，它的色温感觉属于冷色。纯净的蓝色表现出一种美丽、文静、理智、安详与洁净。由于蓝色沉稳的特性，具有理智、准确的意象，在商业设计中，强调科技、效率的商品或企业形象，大多选用蓝色为标准色。另外，蓝色在西方代表忧郁、情绪低落、沮丧，这个意象也运用在文学作品或感性的商业设计中。Blues译成蓝调或布鲁斯，是源于美国南部黑人演唱的音乐，以调子忧郁、悲伤而著称。

具有蓝色色相的这个颜色在中国传统色彩中往往以青色来替代，它是"五色"（青、赤、黄、白、黑）的第一个颜色，"五色"与"五行"相对应。

在数字色彩里，蓝色（Blue）记为B，蓝色来自色相环中的蓝色（C100, M100）附近，是光色的三原色之一。当各种不同的蓝色在界面中占据了主导地位，就构成了蓝色调（图4-64～图4-67）。

图4-64 佚名作品
蓝色调，蓝色透过黑色，显得深邃和神秘

图4-65 黄玉瑜：废墟上的蝴蝶（蓝色调）

图4-66 佚名：蓝色调作品
南海油田挂历
把卧室装扮成蓝色调，有助于安静的睡眠

图4-67 阎邱杰：建筑效果图（蓝色调）

七、紫色调

紫色是红色与青色的混合。紫色精致而富丽，高贵而迷人。偏红的紫色，华贵艳丽；偏蓝的紫色，沉着高雅，常象征尊严、孤傲或悲哀。紫色的女性化性格非常强，所以常被采用在女性的物品、服饰上，表达温柔、优雅之意。紫色也容易产生花的意象，如紫丁香、紫罗兰、熏衣草、郁金香等，充满着浪漫、神秘的气息。紫色也有孤僻、虚

幻、离迷、茫然、阴性、神秘的一面。

紫色不是一个标准色，它是"红、橙、黄、绿、青、蓝、紫"7色之一。在数字色彩里，与紫色较接近的颜色是品红色，品红（Magenta）记为M，也称洋红、红紫，它接近传统绘画颜色的玫瑰红。它是一种偏冷的红色，是色料的三原色之一。组成紫色调的颜色集中在色相环中品红色（M100）和蓝色（M100，C100）之间。不同的红紫色、蓝紫色搭配在一起，就构成了紫色调（图4-68～图4-71）。

图4-68 张英杰：紫色调

图4-69 汉堡娱乐中心
GMP建筑工作室专辑
世界建筑导报.2000-04-05：48

图4-70 朱志丽：紫色调练习

图4-71 佚名：紫色调作品
ART SHOW
用不同的紫色塑造人的面部色彩，超出了写生色彩的局限

作业与思考题

1. HSV六棱锥色彩模型顶面的色相环与"数字色系五级色表"是什么关系？
2. "数字色系五级色表"有几个粗略的明度等级？
3. 邻近色、类似色、对比色、互补色在色相环中是怎样表述的？
4. 红色调色彩配置二幅。
5. 橙色调色彩配置二幅。
6. 黄色调色彩配置二幅。
7. 绿色调色彩配置二幅。
8. 青色调色彩配置二幅。
9. 蓝色调色彩配置二幅。
10. 紫色调色彩配置二幅。

 作业4～10的要求：

 （1）用抽象或半抽象的图形来表现各种主色调的配色，一般采用6至12种色相基本相同、明度与饱和度有所不同的系列色彩构成每一幅画面，使画面形成层次丰富的主色调。

 （2）每一种主色调用两幅不一样的色彩组合方式来完成，但表现的都是同一个主色调。力求用相同的色调表达出视觉感不同的效果。

 文件格式： 矢量图用 *.cdr或 *.ai格式； 点阵图用 *.tif 格式。

 图形尺寸： *.cdr 或 *.ai文件： 18 cm × 18 cm（或20 cm × 14 cm）；

 　　　　　　*.tif 文件： 2000 pixels × 2000 pixels (或 2400 pixels × 1700 pixels)。

11. 邻近色色彩配置二幅。
12. 类似色色彩配置二幅。
13. 对比色色彩配置二幅。
14. 互补色色彩配置二幅。

 作业11～14的要求：

 （1）用半抽象或装饰画图形来表现各种色相的配色，主要采用8～15种处于同一区域的不同色相构成每一幅画面，可结合少量的明度与饱和度变化。

 （2）每一个题目用两幅不一样的色彩组合方式来完成，但表现的都是同一个区域的色彩。力求用基本相同的色彩表达出不同的视觉效果。

 文件格式： 矢量图用 *.cdr或 *.ai格式； 点阵图用 *.tif 格式。

 图形尺寸： *.cdr 或 *.ai文件： 18 cm × 18 cm（或20 cm × 14 cm）；

 　　　　　　*.tif 文件： 2000 pixels × 2000 pixels (或 2400 pixels × 1700 pixels)。

第五章
数字色彩构成 Ⅱ
——以明度、饱和度为主的配色

在数字色彩设计中,我们把HSV六棱锥色彩模型顶面六边形色平面以外的有彩色系的颜色统称为复色。也就是说,当人们把HSV六棱锥色彩模型顶面六边形色平面之内的颜色加入黑色成分之后,它就变成了复色。在CMYK色彩模式里,如果这个颜色的成分里出现了C、M、Y、K中的任何三种成分,这个颜色也就是复色,它相当于我们用颜料调色时,把两种以上的间色调和在一起。这种设色的直观体现,在CorelDRAW软件的"三维减色"设色方式中表现得非常清楚,而在Photoshop等Adobe的软件中却不能得到直观的表达,必须通过抽象的数字输入才能体现。

如果我们在图5-1这个三角形中的10个等级颜色之间进行一对一的色彩搭配，就构成了以明度与饱和度为中心的复色调设色，可以得到45种不同颜色的搭配方案；如果把这10个等级的颜色分别与其他另外两种颜色进行一对二的色彩搭配，又可得到120种新的搭配方案；若是改变这种一对二的顺序和颜色比例，又会衍生出更多的配色方案。

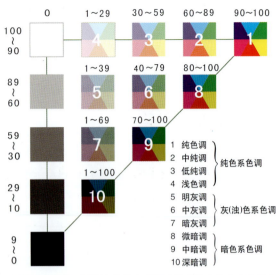

在这类色彩搭配中，如果我们想侧重明度方面的效果，选择颜色时就尽量注重竖直方向的色彩关系，使搭配出来的色彩效果具有较明显的明度对比的特点；如果我们想侧重饱和度方面的效果，选择颜色时就尽量注重水平方向的色彩关系，使搭配出来的色彩效果，具有较明显的饱和度对比的特点。

图5-1　田少煦：HSV六棱锥色彩模型标准的数字色系五级色表

依此类推，红色、黄色、绿色、青色、蓝色、品红等任何色相的颜色都可以这样，我们这里设计了含有6个标准色（红色、黄色、绿色、青色、蓝色、品红）的数字色系五级配色表，示意它可以用于360°色相环中的任何色相的颜色。

第一节　纯色系的配色

在HSV六棱锥色彩模型顶面中，纯色系的颜色其实就是六边形顶面的全部颜色

图5-2　田少煦：明度为0的HSV六棱锥色彩模型色相环

（图5-2）。在数字色系五级配色表的三角形中，它们处于三角形的水平直角边上。纯色系色调包括1 纯色调、2中纯调、3低纯调、4淡色调，共四组色调，它们的共同特点是颜色中只含有一种或两种彩色成分，全是原色和间色，明度为100，不含黑色成分。

一、艳丽的纯色调

纯色调是由饱和度最高的原色和间色组成的色调，在数字色系五级色表的等腰直角三角形中，它们处于三角形的水平直角边最外侧处，标示为"1 纯色调"。纯色调是很纯净的颜色，具有很高的饱和度，其色彩的饱和度在90%～100%之间，明度为100（图5-3、图5-4）。

纯色调颜色鲜明、响亮，个性强烈。具有艳丽、华美、生动、活跃、欢快、外向、发展、兴奋、悦目、刺激、激情等色彩意象。因此，这是一组应用广泛的常用色彩（图5-5～图5-10）。

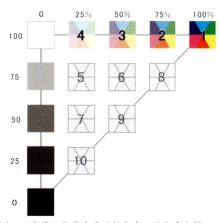

图5-3　田少煦：明度为100时的HSV六棱锥色彩立体模型　　图5-4　田少煦：数字色系五级色表，纯色系色调

图5-5　李慧明：1 纯色调
　　　　指导教师：谭亮

图5-6　周冠玲：1 纯色调
　　　　指导教师：田少煦

图5-7 佚名：分形图形，1纯色调

图5-8 曾锦华：1纯色调
指导教师：田少煦

图5-9 钟丽花：1纯色调

图5-10 佚名：分形图形，1纯色调

二、鲜明的中纯调

在数字色系五级色表的等腰直角三角形中，中纯调的颜色处于三角形的水平直角边靠外侧的地方，标示为"2中纯调"。其色彩的饱和度在75%左右，明度为100。它们是相对比较纯净的颜色，具有较高的饱和度。

中纯调色彩具有鲜明、青春、光辉、华丽、欢快、健美、爽朗、清澈、甜蜜、新鲜的色彩意象，它是典型的女性化的颜色（图5-12～图5-14）。

图5-11 林彤侠：2中纯调
指导教师：谭亮

图5-12 袁玉英：2中纯调
指导教师：田少煦

图5-13 丁一：2中纯调
指导教师：谭亮

图5-14 李怡和：2中纯调
指导教师：田少煦

三、清朗的低纯调

在数字色系五级色表的等腰直角三角形中，低纯调的颜色处于三角形的水平直角边中央的位置，标示为"3低纯调"。其色彩的饱和度在50%左右，明度为100。它们是相对中等纯净的颜色，色彩的饱和度居中。

低纯调色彩具有清朗、欢愉、简洁、成熟、妩媚的色彩意象（图5-15～图5-18）。

图5-15 佚名：分形图形，3低纯调

图5-16 梁华胜：3低纯调
指导教师：田少煦

图5-17 佚名：分形图形，3低纯调

图5-18 陈子任：3低纯调

四、淡雅的浅色调

在数字色系五级色表的等腰直角三角形中，浅色调的颜色处于三角形的水平直角边靠内侧的地方，标示为"4浅色调"。其色彩的饱和度在25%左右，明度为100。它们是相对淡雅的颜色，具有较低的饱和度。

浅色调色彩具有明媚、清澈、淡雅、轻柔、透明、浪漫的色彩意象，它在这一组纯色系色调中是最浅的颜色，也是整个数字色系五级色表中最浅的颜色（图5-19～图5-22）。

图5-19　李慧明：4浅色调色彩（红紫色）
　　　　指导教师：谭亮

图5-20　陈晓雯：4浅色调色彩（蓝绿色）
　　　　指导教师：谭亮

图5-21　佚名：分形图形，4浅色调

图5-22　Vienna: Nofrontiere Design GmbH
　　　　International Yearbook Communication Design
　　　　2003-2004，254
　　　　4浅色调，浅青色与白色配合，显得空旷、淡雅

第二节 灰（浊）色系的配色

灰（浊）色系色调包括5明灰调、6 中灰调、7 暗灰调，共三组色调，它们的共同特点是颜色中都含有两种或三种彩色成分，还含有或多或少的黑色成分，并且它们的色彩饱和度都在80%以下，明度在30～90之间（图5-23～图5-26），是一组朦胧、中性、含灰的颜色。在数字色系五级色表的等腰直角三角形中，它们处于三角形的中间位置，不在任何直角边和斜边边上（图5-27）。

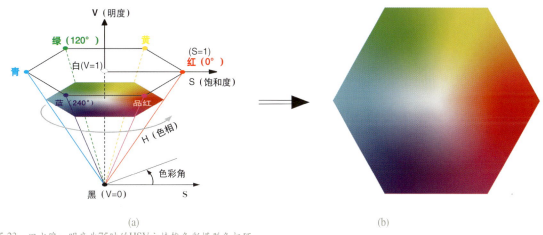

(a) (b)

图5-23 田少煦：明度为75时的HSV六棱锥色彩模型色相环

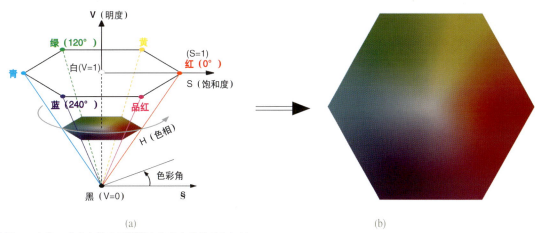

(a) (b)

图5-24 田少煦：明度为50时的HSV六棱锥色彩模型色相环

图5-25 田少煦：明度为75时的HSV六棱锥色彩立体模型

图5-26 田少煦：明度为50时的HSV六棱锥色彩立体模型

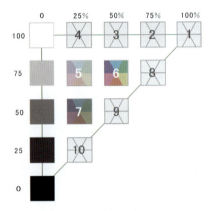
图5-27 田少煦：数字色系五级色表，灰（浊）色系色调

一、温柔的明灰调

明灰调的颜色在数字色系五级色表中，处于三角形内靠垂直直角边上部的地方，标示为"5明灰调"。其色彩的饱和度在33%左右，色彩的明度在75左右。它是淡淡灰灰的颜色，明度较高但饱和度很低。

明灰调色彩具有温柔、轻盈、柔弱、悠闲、文雅的色彩意象（图5-28～图5-32）。

图5-28 AVL bank notes . APPLES $ ORANGES.44(1),5明灰调

图5-29 陈越梓：Gentleness 5明灰调
指导教师：谭亮

图5-30 佚名：MJ1，分形图形，5明灰调

图5-32　AVL bank notes. APPLES $ ORANGES. 43(2)、5明灰调色彩（黄褐色）

图5-31　冥想世界
　　　　现代科技图库
　　　　5明灰调，淡雅的绿灰、蓝灰、红灰和白色交织在一起，表达了一种柔弱与哀伤

二、中庸的中灰调

中灰调的颜色在数字色系五级色表中，处于三角形内靠斜边的地方，标示为"6中灰调"。其色彩的饱和度在66%左右，色彩的明度在75左右，是一组中庸的、含灰的、饱和度适中的颜色。

中灰调色彩具有中庸、宁静、沉着、质朴、稳定的色彩意象（图5-33～图5-35）。

图5-33　黄玉景：6中灰调
　　　　指导教师：田少煦

图5-34　吴凤婵：寂寞天堂（6中灰调）
　　　　指导教师：田少煦

图5-35　杨银粉：6中灰调
　　　　指导教师：田少煦

三、朦胧的暗灰调

 暗灰调的颜色在数字色系五级色表中，处于三角形内靠垂直直角边下部的地方，标示为"7 暗灰调"。其色彩的饱和度在50%左右，色彩的明度在50左右。它们是黯淡发灰的颜色，色彩的明度和饱和度都较低。因此在实际的色彩应用中，单纯的暗灰调很少单独使用，它们一般都是跟其他色调搭配起来使用。

 暗灰调色彩具有朦胧、消极、单薄、含蓄、神秘的色彩意象（图5-36、图5-37）。

图5-36　朱瑢：水之畅想
　　　　牵手新世纪.长春：吉林美
　　　　术出版社，1999，56
　　　　7暗灰调，画面采用明度较
　　　　低的蓝灰色系列的色彩，不
　　　　但贴近水的主题，还有助于
　　　　表达宁静、幽深的意境

图5-37　万就云：7.暗灰调
　　　　指导教师：田少煦
　　　　画面色彩灰暗而朦胧，表达出一种深邃、神秘的意境

第三节 暗色系的配色

暗色系色调包括8微暗调、9中暗调、10深暗调共三组色调,它们的共同特点是颜色中都含有一种或两种彩色成分,全是高饱和度的原色和间色,仅从色相上看,它们与纯色系色调所包含的彩色部分是基本相同的,但是它们还含有一定量的黑色成分,明度在10~90之间(图5-38、图5-39)。这三组色调是强硬、沉着的颜色。在HSV六棱锥色彩模型中,它们就是六棱锥外观斜面上的全部颜色。在数字色系五级色表的等腰直角三角形中,它们处于三角形的斜边上(图5-40)。

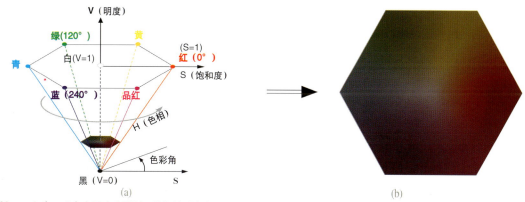

图5-38 田少煦:明度为25时的HSV六棱锥模型色相环

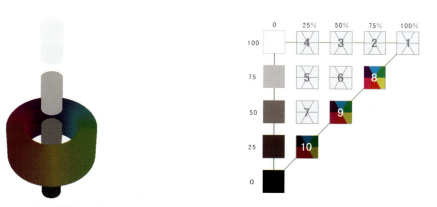

图5-39 田少煦:明度为25时的HSV六棱锥色彩立体模型　　图5-40 田少煦:数字色系五级色表,暗色系色调

一、成熟的微暗调

在数字色系五级色表的等腰直角三角形中,微暗调的颜色处于三角形的斜边靠上部的地方,标示为"8微暗调"。其色彩的饱和度在90%~100%之间,明度在75左右。它们是具有很高的饱和度和较高明度的颜色。

图5-41　吴艳春：8微暗调
　　　　指导教师：田少煦

图5-42　Keith Mackay
　　　　www.home.comcast.net
8微暗调，红色、绿色、黄色在冷灰色背景中穿插，艳丽而不张扬

图5-44　佚名：分形图形，8微暗调

图5-43　许娜：8微暗调

微暗调色彩具有成熟、干练、生动、智慧、倔强、严谨、充实的色彩意象（图5-41～图5-44）。

二、稳重的中暗调

在数字色系五级色表的等腰直角三角形中，中暗调的颜色处于三角形的斜边靠中间的地方，标示为"9 中暗调"。其色彩的饱和度在70%～100%左右，明度在50左右。它们具有很高的饱和度和中等的明度。

中暗调色彩具有稳重、刚毅、质朴、坚强、沉着、高尚的色彩意象，是典型的男性化的颜色（图5-45～图5-47）。

图5-45 于靓靓：9中暗调
　　　　指导教师：田少煦

图5-46 张章：9中暗调
　　　　指导教师：田少煦

三、深沉的深暗调

在数字色系五级色表的等腰直角三角形中，深暗调的颜色处于三角形的斜边靠下部的地方，标示为"10深暗调"。其色彩的饱和度在10%~100%之间，明度在25左右。在明度很低的情况下，其色相的感觉会非常微弱，如果这时我们用一个饱和度为40%的颜色跟一个饱和度为80%的颜色进行比较，肉眼几乎看不出它们有多大区别。因此，如果我们的色彩设计只是用来投

图5-47　Keith Mackay，frac4, www.home.comcast.net
9中暗调色彩，成熟的中暗调色彩，坚定而具有表现力

影演示、一般彩色印刷或电脑喷绘，在这个明度等级上色彩的饱和度因素基本上可以忽略。单纯的深暗调不大可能单独使用，它们都必须跟其他色调搭配在一起。

深暗调色彩具有深沉、深邃、古风、冷酷、严肃、威严、保守的色彩意象（图5-48、图5-49）。

图5-48　邰健：不要停止
　　　　牵手新世纪.长春：吉林美术出版社，1999，91
　　　　10深暗调，深沉的暗色与接近黑色的颜色搭配在一起，显得沉着和稳重

图5-49　佚名：1348whl1348
　　　　www.home.comcast.net
　　　　10深暗调，昏暗沉重的蓝色系列适合表达阴森的战斗场面，能营造一种威严、残酷的氛围

第四节　无彩色系色调的魅力

一、无彩色系的魅力

无彩色系的黑、白、灰颜色在数字色彩中是表示光照亮度的因素，它们只有明度一种属性，没有色相与饱和度属性（色彩的饱和度为零）（图5-50）。因此，它们极容易跟有彩色系的颜色搭配，只要明度应用得当，几乎与什么颜色相配都是和谐的。也正是因为无彩色系颜色在色彩设计中的"保险系数"最大，它在各种设计中被广泛采用，尤其深受对色彩设计缺乏经验的建筑师喜爱。然而，色彩大都以一个群体的面貌出现，是互相联系和相互衬托的，它们按一种符合生理、心理的科学规律而处于一种"关系"之中，是一种相互依存的辩证统一。如果把某个色彩看成是孤立的、一成不变或以不变应万变的，这个色彩的应用就会出现问题。我国这些年在建筑设计中出现的滥用白色的现象，被人们称之为"白色恐怖"，就是无视色彩关系的典型案例。

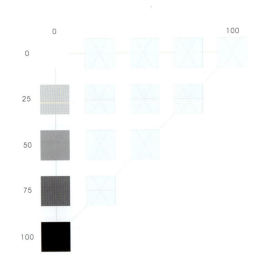

图5-50　田少煦，数字色系五级色表、无彩色系颜色

在现实中，无彩色系黑、白、灰色的运用较为普遍，中国画的黑山白水、我国江南民居的黑瓦、白墙就是无彩色系搭配的典范。

二、黑色与白色

黑色与白色是无彩色系典型的颜色。无彩色系的黑、白颜色，具有很好的协调高饱和度色彩的能力。如果设计中的颜色过于鲜

图5-51　佚名作品
金属质感的灰度颜色，具有高雅的品格，表现出现代高科技的感觉

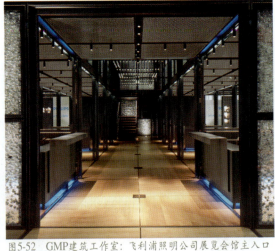

图5-52　GMP建筑工作室：飞利浦照明公司展览会馆主入口
世界建筑导报.2000-04-05：51
以无彩色系的黑色、灰色为主，间以有彩色系的颜色搭配，形成和谐的对比

图5-53 麦艳云：魔鬼天堂的黑夜
　　　　指导教师：田少煦
　　　　无彩色系黑、灰色与有彩色系对比

图5-54 谭亮：黑白灰的旋律

艳、过于跳跃，就要考虑搭配较大面积的黑色或白色，使整体色彩的对比缓和下来。如果想要营造庄重、踏实、安稳的色彩氛围，适当增加黑色或深灰色（近似黑色）的比例，会使你的创意得到满意的结果（图5-51～图5-59）。

黑色一般被认为是悲哀、严肃和压抑的色彩，但在积极的方面它也被认为是经历丰富和神秘的色彩。把黑色作为主色调，通常要非常谨慎，如果准备设计儿童书店或幼儿园，黑色就是最坏的选择。但如果是摄影棚或画廊，黑色可能是较好的选择，毕竟对艺术家来说，黑色是最具魅力的色彩。其他一些带有神秘感的地方，都喜欢用黑色来表现。

在商业设计中黑色具有高贵、稳重、科技的意象，许多高科技产品的用色，如电视机、摄影机、摄像机、图形工作站、跑车、高级音响等都喜欢使用黑色。

图5-55 佚名作品
　　　　黑、白、灰色的巧妙搭配，
　　　　显出女青年的纯洁与活力

图5-56 张韵琳：黑色意象
　　　　指导教师：谭亮

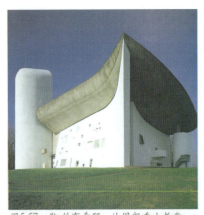
图5-57 勒.科布希耶：法国朗香小教堂
蓝天、绿地、白墙、灰檐，明朗又不做作

图5-58 佚名：以白色为主的界面设计，轻松、干净

白色是表示光明的颜色，白色的日光由多种色光所组成。白色具有光明、纯洁的意象，代表着善良和正义。在西方文化中，由于受基督教的影响，白色代表了纯洁、虔诚，具有神圣的意象，带着浓厚的宗教意味。西方婚礼中新娘所穿的白纱礼服，象征着纯洁和幸福。

白色还具有高级、科技的含义，通常需要其他颜色搭配使用。纯白色会给人寒冷、严峻的感觉。以白色为主的数字媒体界面设计，显得轻松、简洁、干净、利落。

图5-59 Zeeh Bahls & Partner Totally integrated automation International Yearbook Communication Design，2003-2004,97
黑、白色与蓝色结合，显得干净、明快

在室内色彩设计中，白色的墙面是用得最多的颜色，处理好白色与其他颜色之间的明度关系，是白色应用成功的关键。

三、灰色系列

灰色具有柔和、高雅的意象，并被赋予中庸、和谐的性格，男女皆能接受，所以灰色是永远流行的主要颜色。在许多高科技产品中，尤其是与金属材料有关的产品，几乎都喜欢采用灰色来传达高级、科技的概念，称之为高级灰。使用灰色时，大多要利用不同层次的组合或与其他颜色搭配，避免过于单一和沉闷，防止呆板、僵硬的感觉。

巧妙地使用单纯的明灰色构成画面，含蓄而富有品质感（图5-60、图5-61）。

灰色调近几年在建筑、室内和工业设计中较为流行，主要是因为它稳重、大方，并且能体现科技感和现代感。但如果整个画面都布满灰色，特别是那种较灰暗的以黑色调制的灰色，难免出现脏和沉闷的感觉。

图5-60　Han Myung-Soo：展示新世纪
牵手新世纪.长春：吉林美术出版社，
1999，145
以黑、白、灰色为主调的画面，朴实、
雅致而宁静

图5-61　陈适：Ask For
指导教师：田少煦
各种不同程度的灰色交织在一起，形成优美的层次感

作业与思考题

1. HSV六棱锥色彩模型顶面的色相环与数字色系五级色表中的纯色系色调是什么关系？
2. 灰（浊）色系色调与暗色系色调的主要区别是什么？
3. 在色彩的明度这个问题上，经典色彩与数字色彩的差别在哪里？试用数字色系五级色表说明理由。
4. 用艳丽的纯色调配置彩色图一幅，请在配色中注意色相的适当搭配问题。
5. 用鲜明的中纯调配置彩色图一幅，请在配色中注意色相的适当搭配问题。
6. 用清朗的低纯调配置彩色图一幅，请在配色中注意适当拉开色彩饱和度之间的差别。
7. 用淡雅的浅色调配置彩色图一幅，请在配色中注意适当拉开色彩饱和度之间的差别。
8. 用温柔的明灰调配置彩色图一幅，请在配色中注意适当拉开色相和色彩明度之间的差别。
9. 用中庸的中灰调配置彩色图一幅，请在配色中注意适当拉开色相和色彩明度之间的差别。

10. 用朦胧的暗灰调配置彩色图一幅，请在配色中注意适当拉开色相和色彩明度之间的差别。

11. 用成熟的微暗调配置彩色图一幅，请在配色中注意适当拉开色相和色彩明度之间的差别。

12. 用稳重的中暗调配置彩色图一幅，请在配色中注意适当拉开色相和色彩明度与之间的差别。

13. 用深沉的深暗调配置彩色图一幅，请在配色中注意适当拉开色彩明度与饱和度之间的差别。

作业4~13的要求：

用半抽象或具象图形表达数字色系五级色表中的10种色调，每幅作品所采用的颜色不少于8种。力求在允许的范围内适当拉开色彩的色相、明度或饱和度之间的差别，表达出较完整的视觉效果。

文件格式：矢量图用 *.cdr或 *.ai格式； 点阵图用 *.tif 格式。

图形尺寸：*.cdr 或 *.ai文件： 18 cm × 18 cm（或20 cm × 14 cm）；

*.tif 文件： 2000 pixels × 2000 pixels (或 2400 pixels × 1700 pixels)。

14. 用高饱和度颜色和黑色配置彩色图一幅，请在配色中注意色彩面积之间的对比。

15. 用中饱和度颜色和黑、白、灰色配置彩色图一幅，请在配色中注意色彩面积之间的对比。

16. 用不同层次的黑、白、灰色配置色彩图2幅。

作业14~16的要求：

用具象图形来表现各种色相与黑、白、灰色的配色，注意黑、白、灰色的层次变化。

文件格式：矢量图用 *.cdr或 *.ai格式； 点阵图用 *.tif 格式。

图形尺寸：*.cdr 或 *.ai文件： 18 cm × 18 cm（或20 cm × 14 cm）；

*.tif 文件： 2000 pixels × 2000 pixels (或 2400 pixels × 1700 pixels)。

第六章
数字色彩构成 III
——综合配色

色彩的配置除了不同色相的配色、主色调的配色和以明度、饱和度为主的10种色调配色之外，常常还会遇到更复杂的色彩关系。因为在实际的色彩应用中，我们很少只用到色相之间的色彩对比或某个主色调的色彩罗列，或者某一种色相颜色的明度与饱和度的简单搭配，单纯而鲜艳的色调是不大可能经常出现的，它们都或多或少涉及色相、明度、饱和度三者的综合运用，以及各组色调之间的相互搭配。缤纷的色彩世界总是充满着未知、矛盾甚至是不和谐。正是因为这种错综复杂和不可知因素，要求我们能以综合的、整体的、非线性的眼光去思考色彩问题。因此，我们在学习了前面的各种分类别、分色调的单纯色彩配置后，进入到一个更深入、更广阔的色彩设计层面。

第一节　两组色彩之间的配色

一、纯色系与纯色系之间的组合

这里的纯色系与纯色系之间的色彩组合，是指两组纯净的色彩之间的互相搭配。它主要体现了色彩饱和度之间的对比关系。在数字色系五级色表中，它们是处于直角等腰三角形水平直角边上的纯色系色调，包括：1纯色调、2中纯调、3低纯调、4浅色调（图6-1）。

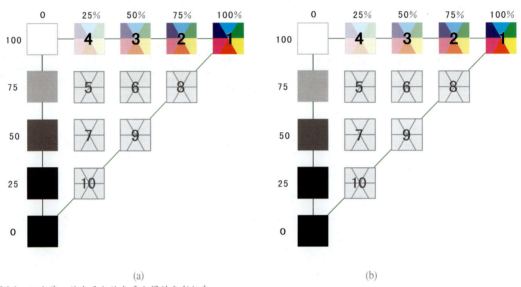

图6-1　田少煦：纯色系与纯色系之间的色彩组合

图6-2　陈晓雯：1纯色调＋3低纯调（黄橙系列、红、绿、紫色）
指导教师：谭亮

图6-3　杨惠闵：1纯色调＋4浅色调（红、橙、黄、紫、浅蓝色）
指导教师：谭亮

纯色系色调之间的色彩搭配有以下6种组合方式（图6-2～图6-6）：

● 1纯色调＋2中纯调（简称1+2，以下将去掉"简称"二字，只保留该色调名称的编号）；1纯色调＋3低纯调（1+3）（图6-2）；1纯色调＋4浅色调（1+4）（图6-3）；

● 2中纯调＋3低纯调（2+3）；2中纯调＋4浅色调（2+4）（图6-4）；

● 3低纯调＋4浅色调（3+4）（图6-5、图6-6）。

在以上的6种色彩组合方式中，1＋2和3＋4由于色彩饱和度过于接近而较难从视觉上把参加组合的两组颜色区分开来，因此在实际的色彩应用中，1＋2和3＋4的组合方式较少用到。

图6-4　江红梅：形与色综合表意构成
陈小青.色彩构成.沈阳：辽宁美术出版社，2000，61
2中纯调+4浅色调（黄色、绿色、青色），纯的颜色组合在一起会显得生硬，这幅作品采用由黄色到绿色，再到青色的过渡，使它们统一在较和谐的类似色的过渡之中

图6-5　Mitchell Robinson
www.netterra.com
3低纯调＋4浅色调（粉红、白色、淡绿色），红色与绿色虽然是对比色，但在低饱和度及悬殊的面积对比下，醒目而不耀眼

图6-6　地球故事
现代科技图库
3低纯调＋4浅色调（白色、黄色、橙色），黄色与橙色是临近色，低纯调与浅色调又是临近的色调，加上白色与之相间，它们自然能和谐相处

二、纯色系与 灰(浊) 色系之间的组合

纯色系与灰（浊）色系之间的色彩组合，主要是纯净的颜色与浑浊的颜色之间的对比，体现了以色彩饱和度为主的色彩之间的关系。在数字色系五级色表中，它们是直角等腰三角形水平直角边上的4个色调和三角形内部的3个色调之间的相互搭配，它们包括纯色

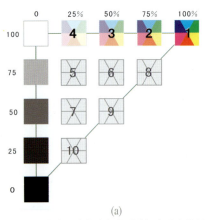
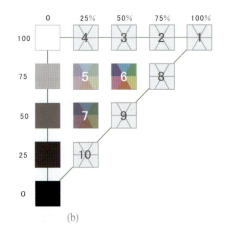

图6-7　田少煦：纯色系与灰（浊）色系之间的色彩组合

系色调的1纯色调、2中纯调、3低纯调、4浅色调，与灰（浊）色系色调的5明灰调、6中灰调、7暗灰调（图6-7）。

这两组色调之间的色彩搭配有以下12种组合方式：

● 1纯色调＋5明灰调(1＋5)，1纯色调＋6中灰调(1＋6)，1纯色调＋7暗灰调(1＋7)；

● 2中纯调＋5明灰调(2＋5)（图6-8），2中纯调＋6中灰调(2＋6)，2中纯调＋7暗灰调(2＋7)（图6-9）；

● 3低纯调＋5明灰调(3＋5)（图6-10），3低纯调＋6中灰调(3＋6)（图6-11、图6-12），3低纯调＋7暗灰调(3＋7)（图6-13）；

● 4浅色调＋5明灰调(4＋5)，4浅色调＋6中灰调(4＋6)，4浅色调＋7暗灰调(4＋7)。

在以上的12种色彩组合方式中，由于1纯色调和2中纯调、3低纯调和4浅色调的色彩饱

图6-8　何杰：构成1号，2中纯调＋5明灰调（黄橙系列/绿、蓝、紫色）
指导教师：谭亮

图6-9　云端：舞月光，2中纯调＋7暗灰调（白色、灰色、黄色、紫灰色）
指导教师：田少煦

图6-10　许娜：3低纯调＋5明灰调（绿色系列、黄、蓝、紫色）

图6-11　陈晓：3低纯调＋6中灰调（黄、橙、褐色）
指导教师：谭亮

图 6-12 Mitchell Robinson
www.netterra.com
3低纯调＋6中灰调（紫色系列、绿色、赭色），大片的红紫色与细条状的绿色搭配，高贵而不俗

图 6-13 Keith Mackay
www.home.comcast.net
3低纯调＋7暗灰调（绿色系列、红、蓝、冷灰色），饱和度不高的绿色系列与冷灰色搭配，很受青睐

度比较接近，从视觉上较难把这两组颜色区分开来，因此在实际的色彩应用中，有了1纯色调的配色，就不大可能会同时出现2中纯调的配色；有了3低纯调的配色，就不大可能会同时出现4浅色调的配色。

因此，在这12种色彩组合方式中，只有6种是较常用的。

三、纯色系与暗色系之间的组合

纯色系与暗色系之间的色彩组合，是高明度及高饱和度的颜色与低明度及高饱和度颜色之间的对比，主要体现了色彩明度之间的色彩关系。在数字色系五级色表中，它们是直角等腰三角形水平直角边上的4个色调和三角形斜边上的3个色调之间的相互搭配，包括纯色系色调的1纯色调、2中纯调、3低纯调、4浅色调，与暗色系色调的8微暗调、9中暗调、10深暗调（图6-14）。

这两组色调之间的色彩搭配有以下12种组合方式：

● 1纯色调＋8微暗调（1＋8），1纯色调＋9中暗调（1＋9）（图6-15），1纯色调＋10深暗调（1＋10）；

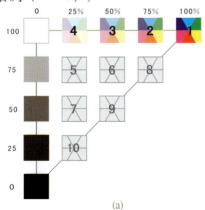
(a)

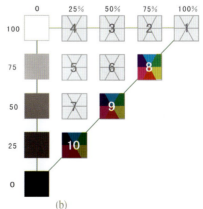
(b)

图 6-14 田少煦：纯色系与暗色系之间的色彩组合

● 2中纯调＋8微暗调（2＋8）（图6-16），2中纯调＋9中暗调（2＋9），2中纯调＋10深暗调（2＋10）（图6-17）；

● 3低纯调＋8微暗调（3＋8）（图6-18），3低纯调＋9中暗调（3＋9），3低纯调＋10深暗调（3＋10）（图6-19、图6-20）；

图6-15 Mitchell Robinson
Grafdszgvf，www.netterra.com
1纯色调＋9中暗调（灰绿色、暗红色、红色、黑色），在大片深暗的底色中透出少许明亮的红色、绿色，显得幽静

图6-16 深圳大学师范学院艺术系学生作业：构成，2中纯调＋8微暗调（白色、品红、橙红、绿色、深蓝色）
指导教师：李晴

图6-17 梁有为：地狱力量，2中纯调＋10深暗调（白色、黄色、红色、黑色）
指导教师：田少煦

图6-18 Keith Mackay
www.home.comcast.net
3低纯调＋8微暗调（淡黄、浅紫、深褐、灰），色彩与线条的有机组合，有高贵的金属感

图6-19 刘锦：3低纯调＋10深暗调（青蓝系列、紫、黑色）
指导教师：田少煦

图6-20 万就云：手机，3低纯调＋10深暗调（青色、灰绿、蓝灰、黑色）

图6-21 王莹：梦境，4浅色调＋9中暗调（白色、青蓝色系列、黄色、黑色）
指导教师：田少煦

● 4浅色调+8微暗调（4+8），4浅色调+9中暗调（4+9）（图6-21），4浅色调+10深暗调（4+10）。

由于1+8和2+8的色彩饱和度及明度比较接近，从视觉上较难把这些颜色区分开来，在实际的色彩应用中，1+8和2+8的组合方式很少用到。

四、灰（浊）色系与暗色系之间的组合

灰（浊）色系与暗色系之间的色彩组合，是中、低明度及中、低饱和度的颜色与中、低明度及高饱和度颜色之间的对比，主要体现了色彩明度与饱和度之间的色彩关系。在数字色系五级色表中，它们是等腰直角三角形内部的3个色调和三角形斜边的3个色调之间的相互搭配，包括"灰（浊）色系色调"的5明灰调、6中灰调、7暗灰调，与"暗色系色调"的8微暗调、9中暗调、10深暗调（图6-22）。

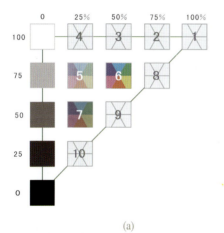
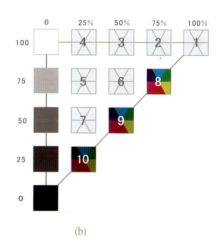

(a) (b)

图6-22 田少煦：灰(浊)色系与暗色系之间的色彩组合

这两组色调之间的色彩搭配有以下9种组合方式：

● 5明灰调+8微暗调(5+8)（图6-23、图6-24），5明灰调+9中暗调(5+9)（图6-25），5明灰调+10深暗调(5+10)（图6-26）；

● 6中灰调+8微暗调(6+8)，6中灰调+9中暗调(6+9)（图6-27），6中灰调+10深暗调(6+10)（图6-28）；

● 7暗灰调+8微暗调(7+8)，7暗灰调+9中暗调(7+9)，7暗灰调+10深暗调(7+10)。

由于6+8的色彩明度相同而饱和度接近，7+10的色彩都处于低明度范围，色相和明度都较难分辨，很难让二者在视觉感受上拉开距离，因此在实际的色彩应用中，6+8和7+10的组合方式几乎不大可能用到。

图6-23 曾裕珍：5明灰调＋8微暗调（绿灰、绿、黄褐、深褐色）

图6-24 陆志成：首都国际机场候机厅
设计艺术．16：34
5明灰调＋8微暗调（蓝色、紫色、冷灰色），带灰的紫蓝色是该室内空间的主体色，高雅而洁净

图6-25 深圳腾格尔设计公司：室内设计 5明灰调＋9中暗调（黄灰/橙灰/绿灰/深褐色）

图6-26 王蜜加：5明灰调＋10深暗调（白色、绿色、紫色、深红、深紫色） 指导教师：田少煦

图6-27 陈妍：6中灰调＋9中暗调（紫红、蓝、褐、深紫灰色） 指导教师：田少煦

图6-28 许娜：6中灰调＋10深暗调（黄灰、橙灰、蓝灰、紫灰）

第二节 三组色彩之间的配色

一、纯色系与另两组纯色系之间的组合

这里的纯色系与另两组纯色系之间的色彩组合，跟第一节里的不一样，是指三组纯净的色彩之间的互相搭配，因此它的色彩饱度之间的关系更微妙、更细腻。在数字色系五级色表中，纯色系色调包括：1纯色调、2中纯调、3低纯调、4浅色调（图6-29）。

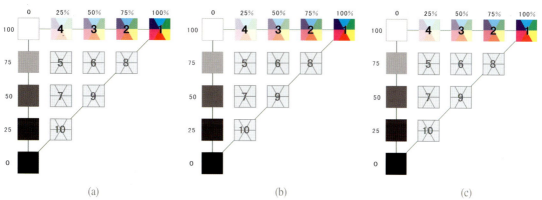

(a) (b) (c)

图 6-29　田少煦，三组纯色系之间的色彩组合

三组纯色系色调之间的色彩搭配有以下4种组合方式：

● 1纯色调＋2中纯调＋3低纯调(1＋2＋3)，1纯色调＋2中纯调＋4浅色调(1＋2＋4)，1纯色调＋3低纯调＋4浅色调(1＋3＋4)（图6-30）；

● 2中纯调＋3低纯调＋4浅色调(2＋3＋4)（图6-31～图6-33）。

图 6-30　网络咨讯
现代科技图库
1纯色调＋3低纯调＋4浅色调（白色、黄、红、绿、青色），用纯净的红橙色和绿青色构成的主色调，既鲜艳、明快，又清新、活泼

图 6-31 科学畅想
现代科技图库
2中纯调＋3低纯调＋4浅色调（白色、绿色系列、黄色、蓝色），在色相上采用比较柔和的绿色系列和黄色为主体色，在色调上使用纯色调系列，显得格外清新

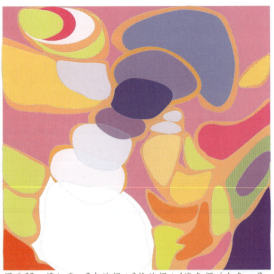

图 6-32 谭细霞：2中纯调＋3低纯调＋4浅色调（白色、品红、橙、黄、绿、蓝、紫色）
指导教师：田少煦

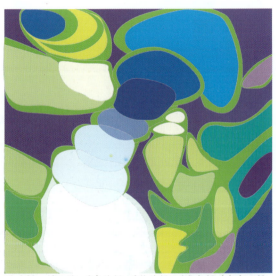

图 6-33 谭细霞：2中纯调＋3低纯调＋4浅色调（白色、绿色系列、黄、蓝、紫色）
指导教师：田少煦

二、纯色系与纯色系及灰(浊)色系之间的组合

纯色系与纯色系及灰（浊）色系之间的色彩组合，是指二组纯净色和一组灰（浊）色之间的互相搭配。

纯色系与灰（浊）色系之间的色彩组合，主要是纯净的颜色与浑浊的颜色之间的对比，体现了以色彩饱和度为主的色彩之间的关系。在数字色系五级色表中，它们包括纯色系色调的1纯色调、2中纯调、3

(a)　　　　　　　　(b)　　　　　　　　(c)

图 6-34 田少煦：纯色系与纯色系及灰（浊）色系之间的色彩组合

低纯调、4浅色调，与灰（浊）色系色调的5明灰调、6中灰调、7暗灰调（图6-34）。

纯色系与纯色系及灰（浊）色系之间的色彩搭配有以下12种组合方式：

● 1纯色调＋2中纯调＋5明灰调(1＋2＋5)，1纯色调＋2中纯调＋6中灰调(1＋2＋6)，1纯色调＋2中纯调＋7暗灰调(1＋2＋7)；

● 1纯色调＋3低纯调＋5明灰调(1＋3＋5)，1纯色调＋3低纯调＋6中灰调(1＋3＋6)（图6-35、图6-36），1纯色调＋3低纯调＋7暗灰调(1＋3＋7)；

● 1纯色调＋4浅色调＋5明灰调(1＋4＋5)，1纯色调＋4浅色调＋6中灰调(1＋4＋6)（图6-37），1纯色调＋4浅色调＋7暗灰调(1＋4＋7)（图6-38、图6-39）；

● 2中纯调＋4浅色调＋5明灰调(2＋4＋5)，2中纯调＋4浅色调＋6中灰调(2＋4＋6)，2中纯调＋4浅色调＋7暗灰调(2＋4＋7)（图6-40）。

图6-36 佚名：分形图形，1纯色调＋3低纯调＋6中灰调（橙、绿蓝、紫、深褐色）

图6-35 方圆：1纯色调＋3低纯调＋6中灰调（品红、橙、黄、绿、蓝、紫色）

图6-37 余卫：1纯色调＋4浅色调＋6中灰调（品红、红、黄、绿、蓝、紫色）
指导教师：田少煦

图6-38 范富霞：过年，1纯色调+4浅色调+7暗灰调（白色、黄、橙、红、蓝灰、深灰色）
指导教师：田少煦

图6-39 NBBJ建筑事务所：汉城穹顶
世界建筑导报．2001-01-02：8
1纯色调+4浅色调+7暗灰调（蓝灰、浅蓝、红、深灰色）

图6-40 陆惜怡：2中纯调+4浅色调+7暗灰调（黄绿系列、绿灰、橙灰、黑色）
指导教师：田少煦

三、纯色系与纯色系及暗色系之间的组合

纯色系与纯色系及暗色系之间的色彩组合，是指二组纯净色和一组暗色之间的互相搭配。

纯色系与纯色系及暗色系之间的色彩组合，主要是两组纯净的颜色与一组深沉的暗色之间的对比，体现了以饱和度、明度为主的色彩关系。在数字色系五级色表中，它们包括纯色系色调的1纯色调、2中纯调、3低纯调、4浅色调，与暗色系色调的8微暗调、9中暗调、10深暗调（图6-41）。

纯色系与纯色系及暗色系之间的色彩搭配有以下12种组合方式：

- 1纯色调+2中纯调+8微暗调（1+2+8），1纯色调+2中纯调+9中暗调（1+2+9），（图6-42）1纯色调+2中纯调+10深暗调（1+2+10）；

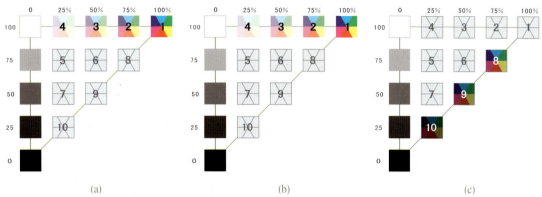

(a) (b) (c)

图6-41 田少煦：纯色系与纯色系及暗色系之间的色彩组合

图6-42 深圳名汉堂设计有限公司：展示设计，1纯色调＋2中纯调＋9中暗调（白色、橙色、蓝色、黄灰、黑色）

图6-43 范富霞：过年，1纯色调＋3低纯调＋8微暗调（红、橙、黄、绿灰、深藉）

● 1纯色调＋3低纯调＋8微暗调（1＋3＋8）（图6-43），1纯色调＋3低纯调＋9中暗调（1＋3＋9）（图6-44），1纯色调＋3低纯调＋10深暗调（1＋3＋10）；

● 1纯色调＋4浅色调＋8微暗调（1＋4＋8）（图6-45），1纯色调＋4浅色调＋9中暗调（1＋4＋9），1纯色调＋4浅色调＋10深暗调（1＋4＋10）；

● 3低纯调＋4浅色调＋8微暗调（3＋4＋8），3低纯调＋4浅色调＋9中暗调（3＋4＋9）（图6-46、图6-47），3低纯调＋4浅色调＋10深暗调（3＋4＋10）。

图6-44 深圳名汉堂设计有限公司：展示设计，1纯色调+3低纯调+9中暗调（橙色、粉褐、蓝色、暖灰、黑色）

图6-45 江慧：1纯色调+4浅色调+8微暗调（品红、红、黄、绿、蓝、紫色）
指导教师：田少煦

图6-46 许娜：3低纯调+4浅色调+9中暗调（红紫系列、蓝色、褐色）

图6-47 郑巧雯：3低纯调+4浅色调+9中暗调（赭、土黄、绿、蓝、紫色）

四、灰（浊）色系与纯色系及暗色系之间的组合

灰（浊）色系与纯色系及暗色系之间的色彩组合，是指一组灰（浊）色与一组纯净色和一组深暗色之间的互相搭配。

这三组不同性质的颜色之间的色彩组合，是浑浊的颜色与纯净的颜色及深沉的暗色之间的对比，主要体现了色彩的饱和度之间和明度之间的色彩关系。在数字色系五级色表中，它们包括灰（浊）色系色调的5明灰调、6中灰调、7暗灰调，纯色系色调的1纯色调、2中纯调、3低纯调、4浅色调及其暗色系色调的8微暗调、9中暗调、10深暗调。它们涵盖了数字色系五级色表的全部色调（图6-48）。

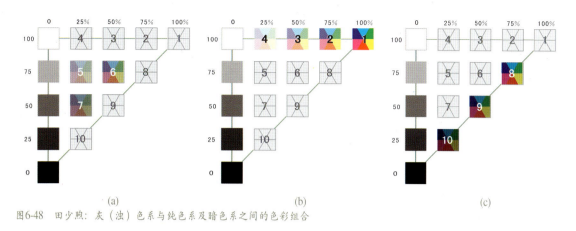

(a)　　　　　　　　　　　(b)　　　　　　　　　　　(c)

图6-48　田少煦：灰（浊）色系与纯色系及暗色系之间的色彩组合

灰（浊）色系与纯色系及暗色系之间的色彩搭配共可以产生36种组合方式，这里就不一个一个列举了（图6-49～图6-58）。

图6-49　许娜：3低纯调＋6中灰调＋9中暗调（蓝褛系列、紫色）

图6-50　江立华等：国际建筑师大会海报，3低纯调＋6中灰调＋9中暗调（赭褐系列、绿色、灰色）

115

图 6-51 曾娟荔：眼镜，4浅色调＋6中灰调＋9中暗调（红紫系列、黄绿、黑色）

图 6-52 刘芳：眼睛，2中纯调＋6中灰调＋10深暗调（蓝紫色系、黄、橙、青、黑色）

图6-53 陈海东：4浅色调＋6中灰调＋9中暗调（绿色系列、粉橙色）
指导教师：田少煦

图6-54 JasonLynch：2中纯调＋6中灰调＋9中暗调（黄、橙、蓝色、深灰色）把具有纯色调、灰色调和暗色调三种色调组合在一起，加强了色彩的层次和表现力

图6-55 佚名：大地乾坤
　　　　现代科技图库
5明灰调＋6中灰调＋10深暗调（浅红、褐、橙、蓝、紫色），以灰色和深暗调组成的画面，容易产生沉重和压抑，蓝色和黑色的应用增加了恐惧感

图6-56 Keith Mackay作品
　　　　www.home.comcast.net
4浅色调＋6中灰调＋9中暗调，（红紫系列、淡黄、绿色、深褐色），红、褐与暗绿色组合在一起，明晰中透出几分稳健

图6-57 许娜：风景，4浅色调＋7暗灰调＋8微暗调（红、橙、黄、绿、蓝、紫、灰色）

图6-58 佚名：科学畅想
　　　　现代科技图库
4浅色调＋6中灰调＋9中暗调（绿色系列、褐色、淡黄、淡青色），较大面积的灰绿色与红褐色相遇，产生一种不同寻常的色彩视觉，同时体现了作者力求创新的进取精神

五、其他方式的三组色彩组合

　　除了上述的四种常见的三组色彩组合之外，还有一些不大多见的色彩搭配方式。它们是：

- 灰（浊）色系与灰（浊）色系及纯色系之间的组合；
- 灰（浊）色系与灰（浊）色系及暗色系之间的组合；
- 暗色系与暗色系及纯色系之间的组合；
- 暗色系与暗色系及灰（浊）色系之间的组合；
- 暗色系与另两个暗色系之间的组合；
- 灰（浊）色系与另两个灰（浊）色系的组合。

　　这些不同的色彩搭配方式如果都使用到我们的色彩设计实践中去，将极大地丰富色

彩的宝库，这是以往的经典色彩无法想象的（图6-59～图6-67）。

图6-59 纪燕娟：2中纯调＋9中暗调＋10深暗调（黄褐系列色、淡青色）
指导教师：田少煦

图6-60 刘芳：5明灰调＋6中灰调＋9中暗调（红橙系列、土黄、蓝紫色、黑色）

图6-61 佚名：环宇数码
现代科技图库
5明灰调＋6中灰调＋8微暗调（黄橙系列、黑色），带灰的黄橙系列颜色形生饱和度的渐变，表现了追赶光明的意向

图6-62 方圆：5明灰调＋6中灰调＋7暗灰调（红灰、黄橙灰、绿灰、蓝灰、紫灰）

图 6-63 欧菲:3低纯调+4浅色调+9中暗调+7暗灰调（红色系列、黄、橙、绿、蓝色）

图 6-64 欧菲:2中纯调+4浅色调+6中灰调+9中暗调（红色系列、黄、橙、绿、蓝色）

图 6-65 郑华批:6中灰调+9中暗调+10深暗调（绿灰系列蓝紫灰系列色彩）

图 6-66 stephane1:5明灰调+6中灰调+10深暗调（黄色灰冷灰色）

这幅三维的城市建筑画虽然使用了有彩色系，但是它偏重的是色彩明度变化，接近无彩色系的含灰的颜色起了重要的作用

图 6-67 佚名:磨炼,3低纯调+9中暗调+10深暗调（绿色系列、黄橙系列色彩）
指导教师：田少煦

图 6-68 佚名:4浅色调+8微暗调+10深暗调（白色、红色系列、蓝色系列、黑色）

作业与思考题

1. 纯色系与纯色系的组合。

 这两组色彩之间的搭配有4种常用的组合方式，完成这4种组合。

2. 纯色系与浊色系的组合。

 这两组色彩之间的搭配有6种常用的组合方式，选择完成其中4种组合。

3. 纯色系与暗色系的组合。

 这两组色彩之间的搭配有10种常用的组合方式，选择完成其中6种组合。

4. 灰（浊）色系与暗色系的组合。

 这两组色彩之间的搭配有10种常用的组合方式，选择完成其中6种组合。

 文件格式：矢量图用 *.cdr或 *.ai格式；点阵图用 *.tif 格式。

 图形尺寸：*.cdr 或 *.ai文件：18 cm × 18 cm（或20 cm × 14 cm）；

 　　　　　*.tif 文件：2000 pixels × 2000 pixels（或 2400 pixels × 1700 pixels）。

5. 纯色系与另两组纯色系的组合。

 这三组色彩之间的搭配有4种常用的组合方式，完成这4种组合。

6. 纯色系与纯色系及灰（浊）色系的组合。

 这三组色彩之间的搭配有9种常用的组合方式，选择完成其中4种组合。

7. 纯色系与纯色系及暗色系的组合。

 这三组色彩之间的搭配有9种常用的组合方式，选择完成其中4种组合。

8. 灰（浊）色系与纯色系及暗色系的组合。

 这三组色彩之间的搭配有36种常用的组合方式，选择完成其中9种组合。

9. 其他方式的三组色彩组合。

 这里有6种不同的三组色彩之间的搭配方式，每一种选择1~2项进行组合练习。

 作业5~9的要求：

 文件格式：矢量图用 *.cdr或 *.ai格式；点阵图用 *.tif 格式。

 图形尺寸：*.cdr 或 *.ai文件：18 cm × 18 cm（或20 cm × 14 cm）；

 　　　　　*.tif 文件：2000 pixels × 2000 pixels（或 2400 pixels × 1700 pixels）。

第七章
数字色彩的经营与创意

> **色**彩的各式搭配一般都着重论述一些理性的操作方式,然而现实的色彩设计却是一项富有感性色彩的创造性的活动,它需要经过细心经营、灵感启迪和热情创意,需要艺术情感和人文精神的关注。只有当理性的色彩与感性的色彩融为一体时,色彩设计才真正具有灵魂。

第一节 数字色彩的对比与调和

一、对比与调和的逆向关系

将不同的色彩放置在一起,就会产生相互影响或冲突,我们通常把这种影响或冲突称做色彩对比。如果色彩相互影响较大时,通常被认为它们对比强烈或形成强对比;如果它们相互影响较小时,就被认为它们对比较弱或处于弱对比。第四章至第六章所论述的各种配色,都是不同方式的色彩对比。

如果将不同的色彩放置在一起,它们能彼此协调而没有冲突,可认为是色彩的调和。色彩之间是否调和,是相对色彩对比而言的。当色彩产生冲突或干扰影响到视觉效果时,就要考虑运用色彩调和的手段使之协调;或者当色彩设计本身要求色彩之间的对比不明显时,需要趋于一种协调和统一的状态。

色彩对比主张色彩之间增大对立,在对立中求得变化;色彩调和主张色彩之间缩小对立,在和谐中求得统一。色彩调和在传统的艺术色彩学中有一套繁琐而复杂的"色彩调和理论",让人看了眼花缭乱,但实质上就是要缩小色彩之间的对比关系。

为了去繁就简,我们采用逆向思维的方法,把色彩调和理解成色彩对比的逆向操作(图7-1),这样既避免了"色彩调和理论"过于繁琐带来的麻烦,又便于初学者掌握和运用。色彩调和主要采取的手法是缩小色彩之间的明度差异、降低部分色彩的饱和度、拉近过于强烈的色相差别等,这些只要回顾第四章至第六章的内容就可以自行练习。另外还有一些特别的办法,就是采用色彩隔离、极色调和与面积调和等。以下我们将重点介绍这些方法。

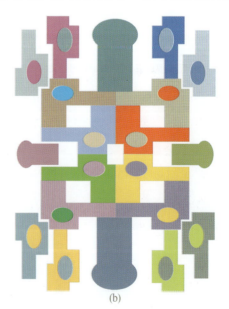

(a)　　　　　　　　　　　　(b)

图7-1　余卫:调和与对比的逆向关系
　　　　指导教师:田少煦

二、隔离调和

当强烈的色彩并置在一起时，视觉上会产生很刺眼的对比效果，影响视觉界面的和谐，这时可以采用隔离调和的方法来调和色彩之间的对比关系。如果我们在各色块之间用黑、白、灰、金、银等色块或线条，把这些对比过于强烈的色彩隔离开来，就能够达到较好的隔离调和效果。中国传统壁画的沥粉璀金，就是用石膏沥粉勾勒人物或山水的造型线条，然后在沥粉的线条上涂上金色，起到调和色块的作用。

利用色彩隔离还可以区分不明朗色块之间的视觉模糊。当一些色块的色相或明度、饱和度过于接近时，在视觉界面上含混不清，我们可以用黑、白、灰、金、银等线条把这些过于含混的颜色隔离开来，使之大体上既融会一体，局部又条块分明（图7-2～图7-4）。

图7-2 黄国松：隔离调和
色彩设计学.北京：中国纺织出版社，2001：彩图20
用黑色和白色的粗线把对比强烈的色块隔离开来

图7-3 张玲：隔离调和
用白色粗线把明度接近、色相接近的色块隔离开来
指导教师：田少煦

图7-4 张晖，隔离调和
用白色的粗线把过于接近的色块隔离开来
指导教师：田少煦

三、互混调和

如果同一个视觉界面上的色彩发生冲突，可以采用色彩互混调和的方法加以协调。色彩互混调和的原理就是在一些同时存在的色彩里面加进一些对方的颜色成分，使相互之间处于"你中有我、我中有你"的亲密关系。例如一组青色（C 100）和一组品红色（M 100）在一起，会显得冲突较大，我们在青色色组里加入品红色的成分，让青色色组的颜色整体向蓝色偏移，就形成了含有品红色（M）成分的蓝紫色系列；或者在品红色色组里加入青色的成分，让品红色色组的颜色整体向青色偏移，就形成了含有青色（C）成分的红紫色系列，这样原先对比强烈的色相就缓和下来，互为对比色的青色和品红色就会走向调和。

这一原理同样可以用来调和多组色彩组成的视觉界面，只要按照上述的方法让对方的色彩趋向自己，就能缓和色彩之间的冲突（图7-5、图7-6）。

图7-5 沈少娟：互混调和1
画面主要分为橙黄色的天空和蓝紫色系列的蜜蜂与花两大部分，从色相的角度来看，橙黄色和蓝紫色形成互补色关系，加上二者的面积悬殊不大，因此形成了强烈色相对比

图7-6 沈少娟：互混调和2
为了缓和图7-5前景色与背景色的强烈色相对比，作者选择了二者都向对方靠拢的互混调和方法，即把橙黄色的天空向品红色靠近，形成 M 100, Y 50 的偏冷的红，在蓝紫色系列的蜜蜂与花各色之中，加入了一定成分的品红色，使之成为偏红的紫色，这就把前景色与背景色的互补色关系弱化为类似色关系，减弱了色彩之间的对比

四、极色调和

在一些专门的色彩配置中，由于颜色的限制和主题需要，我们经常要使用大量饱和度极高的颜色，但是这些饱和度极高的纯色聚集在一起，会引起视觉上的强烈刺激，破坏视觉界面的和谐。这时我们可以采用极色调和的方法来协调色彩之间过于强烈的对比冲突。通常的办法是在这些饱和度极高的纯色背后，用大面积的黑色或接近黑色的深色作为背景，让纯色融合在黑色的背景之中。这是因为黑色是一个极色，调和能力很强，它跟任何有彩色系的颜色搭配都是和谐的。

为了使极色调和取得较好的视觉效果，我们在设计这些对比强烈的高饱和度纯色时，最好让它们之间相互隔开，不要紧贴在一起，背景的黑色就能无形中透过这些纯色的边缘把它们包围起来，充分接触这些纯色。从色彩面积的角度来考虑，设计这些高饱和度的纯色时，应尽量使它们的色块面积细小一些，让这些细小的纯色在大面积的黑色背景的衬托下，起到既鲜艳又稳重的色彩效果（图7-7～图7-10）。

中国古代的漆器、民间挑花、刺绣和织锦都是极色调和的典型范例，值得我们借鉴和学习。

图7-7 电脑特技二
《现代科技图库》
在黑色的背景上描绘艳丽的色彩，能起到极色调和的作用

图7-8 李怡和：极色调和

图7-9 佚名：分形图形，极色调和

图7-10 极色调和
黑色底子的土家族挑花麻群，充分利用了极色调和的原理，在黑色的粗布上，用高彩度的彩色丝线挑绣出精美的图案

五、面积调和

　　色彩在视觉界面中一般都是以大小、宽窄不等的色块介入的，色块面积的大小直接影响整个界面的色彩效果。同一种颜色，其色彩面积越大，色彩效果越强烈；面积越小，色彩效果则越弱。如果一个视觉界面中各种颜色的面积相当，就会出现视觉枯燥或视觉冲突。它跟音乐中的音符长短的原理是相通的，假如一首乐曲中的各个音符只有高低的变化，音符的长短却一致不变，那将是一段多么难以忍受的音乐！

　　因此，如果一个视觉界面中的色块面积大小过于相同而影响到色彩效果，就要设法改变这些色块面积的大小比例，利用面积调和的方法来协调色彩的单调、枯燥或视觉冲突。增加色块面积的大小节律变化，可丰富色彩的视觉效果。"万绿丛中一点红"说的就是色彩面积的调和，是大面积的绿色与小面积的红色之间的调和（图7-11～图7-14）。

图7-11 杨小山：面积调和
蓝绿色的水与橙黄色的天空本来是对比色，但是二者的面积相当，显得不和谐。对比色、互补色在对比时，最好不要使对比双方的面积相当

图7-12 杨小山：面积调和
蓝绿色与橙黄色是对比色的关系，缩小橙黄色天空的面积，扩大蓝绿色的水面积，让二者的面积产生较强的对比，缓解了色彩的不和谐

图7-13 颜剑辉：
指导教师：田少煦
色彩未调整之前，红色的面积过大，显得不够协调

图7-14 颜剑辉：面积调和
指导教师：田少煦
色彩调整之后，红色的面积缩小，它与蓝色之间的关系显得协调

第二节 数字色彩的渐变

一、色相渐变

将一连串的色彩有序排列起来,我们发现色彩会产生渐变移动的效果。如果我们在配色时运用这种渐变形式,会使画面充满节律和动感。

随着渐变的色彩,能使人的视线产生自然的流动,使色彩之间的感觉连续不断,或递增或递减,具有柔和流动的效果(图7-15～图7-20)。

色相是色彩的三属性之一,色相渐变能塑造生动的光感和丰富的色彩层次。不同色

图7-15 戴超琼:色相渐变(黄色、绿色)

图7-16 袁洁璐:色相渐变(绿、青色、蓝色)

图7-17 陈咏妤:色相渐变(红—橙—黄—绿—青—紫)
　　　　指导教师:谭亮

图7-18 陈咏妤:运用数字软件设计的
　　　　色相渐变图案(红—橙—黄—
　　　　绿—青—紫)
　　　　指导教师:谭亮

127

图7-19 深圳大学师范学院艺术系学生作业：
色相渐变（橙色系列—蓝色系列）
指导教师：李晴

图7-20 深圳大学师范学院艺术系学生作业：色相渐变
（红色系列—青绿色系列）
指导教师：李晴

相按照色相环的顺序或预先设定的顺序排列，会出现流光溢彩的视觉效果。生活中见到的彩虹就是色相渐变的最好例子。

Photoshop、CorelDRAW等图形图像软件的渐变填充工具，也可以制作很多色相的渐变效果。

二、明度渐变

色彩依明度的高低，按由浅至深或由深至浅的顺序排列，同样可以产生有规律的色彩渐变。色彩的明度渐变能很好地塑造空间纵深的渐变效果。另外，它对视觉界面的视线途径和主体的导向、强调都具有重要的作用。"三宅一生"服装品牌的数字互动展示，其色彩形成明度渐变，富有动感（图7-21）。

在二维动画软件Flash中，对图形的明度渐变控制很方便，通过调节Alpha值就可以制作出动态的明度渐变效果。

图7-21 "三宅一生"服装品牌的数字互动展示，色彩形成明度渐变，富有动感

三、饱和度渐变

与色彩的色相渐变和明度渐变一样，色彩的饱和度渐变同样可以塑造各种流动的视线、渐变的层次和进深的空间感。色彩的饱和度渐变还可起到突出主体的作用，让主体周围的色彩饱和度逐渐淡去，能衬托出视觉的重点（图7-22、图7-23）。

图7-22　曾锦华：饱和度渐变（蓝色系列）
　　　　指导教师：田少煦

图7-23　郑敏婷：Church。
　　　　指导教师：谭亮
　　　　利用饱和度渐变产生纵深的空间感

四、综合渐变

综合渐变就是集中色相渐变、明度渐变、饱和度渐变几种渐变方式，让色彩在视觉界面上灵活、自由地变化，营造出一种和谐、有序、变化、律动的色彩效果（图7-24）。

矢量绘图软件CorelDRAW有一个互动式渐变工具，具有很强的互动渐变功能。它通过【顺时针渐变】、【逆时针渐变】、【物件与色彩加速】、【连结改变加速】、【路径属性】、【分割】、【接合起点】、【接合终点】等多种手段，可以将不同的造型、不同的色彩进行混合，产生综合的渐变效果。

图7-24　丁一：综合渐变。
　　　　指导教师：谭亮
　　　　色相渐变、明度渐变、饱和度渐变综合在一起

第三节　色彩创意的灵感与启示

一、大自然的色彩启示

　　大自然是我们色彩灵感取之不尽、用之不竭的源泉。无垠的大地、广袤的草原、茂密的森林、巍峨的群山、澎湃的大海，小到细胞、分子、原子、电子，大到星系、银河、宇宙，到处都孕育着无限的创意空间。每年的国际流行色趋势预测，也大都来源于自然界不同的启示。

　　地球上纷繁的生物本身就是大自然的艺术品，形形色色的生物是这个世界的组成部分。从千姿百态的生物界我们也可寻找色彩创作的灵感（图7-25～图7-28）。

图7-25　谭亮：深海生物

图7-26　生物基因
现代科技图库

图7-27　回春：宇宙的联想
指导教师：田少煦

图7-28　生物基因
现代科技图库

二、思维的灵感

灵感思维是视觉艺术思维中经常使用的一种思维形式。在创作活动中人们潜藏于心灵深处的想法经过反复思考而突然闪现出来，或因某种偶然因素激发突然有所领悟，达到认识上的飞跃，各种新概念、新形象、新思路、新发现突然而至，这就是灵感。在艺术家的头脑中，灵感随时随地都有可能出现，灵感能够使他们创意无限，获得成就。

行车时迅速后退的街景、古希腊神殿残存的柱石、随风而舞的树叶、大地龟裂的纹路、干枯树枝的交错排列等，都能够触发人们心灵的共鸣而产生灵感，如果能够果断而准确地捕捉住瞬时闪现出的灵感，对创作会起到不可估量的作用。

潜意识的梦境表现总能激发艺术家的灵感。如果抓住了这种虚幻和现实的连接点，就找到了梦的出口。把梦境的感觉通过数字色彩表达出来，让现实和虚幻交替、真实与梦境重叠（图7-29～图7-32）。

图7-29　刘雪：梦幻曲
　　　　指导教师：谭亮

图7-30　曾玉玲：人与自然
　　　　指导教师：田少煦

图7-31　佚名：ART SHOW, mon00046
　　　　神秘的曲线和闪烁的光斑，把人
　　　　带入一个幽深的空间

图7-32　陈宝玲：古堡

三、音乐的诱发

音乐是色彩创意的灵感来源之一。前面我们曾经探讨过色彩和音乐之间的关系，人们对音乐的感觉可以通过色彩来表达。就像绘画离不开颜色一样，音乐艺术也离不开音色，而音色与颜色之间存在着自然的联系。

音色与颜色同样能给人以轻快、浑厚，鲜明、暗淡，欢乐、痛苦等感觉。有许多音乐家把音乐与颜色相比拟，把它们分别联系起来。例如在欣赏贝多芬第六交响乐第二乐章里，明朗的长笛声部吹出了蓝色的天空，而单簧管的独奏乐句，使人们从那纯净而优美的音色中，仿佛看到了玫瑰花一般的美丽色彩（图7-33～图7-36）。

图7-33 何小玲：消失的录音室
巴赫的曲子被干净、理性的色彩
传神地表达出来
指导教师：谭亮

图7-35 黄文军：Trance
明亮和颤动的色彩在跳跃，似乎是通过数字音轨的迷幻的旋律
指导教师：谭亮

图7-34 夜之魅
现代科技图库
带有霓虹灯色彩的字母忽隐忽现，像行进中演奏的
一首小夜曲

图7-36 现代科技图库
金色的光斑和线条往往使人们联想到金色的乐章，
声势浩大、旋律激荡、催人奋进

四、传统和民俗的理解与融会

在色彩设计中要重视民族和传统色彩的理解和融会。中国文明有着五千年的历史，积累了丰厚的色彩文化和民族习俗。色彩设计要善于传承文脉，吸取民族色彩的精华，

将本土文化与色彩理念融会起来，有效地运用到现代设计之中去。传统不是一成不变的，我们要善于用新的观念和新的立场去观察和理解传统，认识传统色彩的内涵和规律，掌握中国传统色彩的审美特征。

中国传统色彩给我们留下了无数典范，建筑、中国画、民间年画、彩塑，以及织绣、服饰、皮影、脸谱、玩具等，都是今天色彩创意的重要来源，它给予人们许多联想和启迪，提供了色彩创造的无穷源泉（图7-37～图7-40）。

图7-37 田少煦：土家族窝窝背笼上的"台台花"盖裙
利用了极色调和的原理，在大块的黑色盖裙边上配以高饱和度的彩色织锦，显得神秘而雅致

图7-38 江仲义：重回敦煌
指导教师：谭亮
灵感来自充满神秘色彩的敦煌壁画，运用数字工具对传统色彩进行解构、创造新的视觉效果

图7-39 曾裕珍：从京剧脸谱中吸取营养

图7-40 贵州苗族刺绣
在黑色的底子上用鲜艳的红色、蓝色绣花，色彩艳丽而庄重，这值得数字色彩借鉴

五、文学和艺术的情境

文学是一种语言艺术，它的结构、修辞以及对故事的叙述和对情境的塑造，是色彩创意很好的学习对象。

现代艺术不同于传统绘画，它不满足于外表和形象的再现，注重对艺术形式本体的深入探究，由描绘具体的自然形向提炼抽象形转化，特别是在色彩设计方面注重主观意

念的表达，这对于我们数字色彩创意都具有重要的启示作用。如凡·高充满激情的黄色调，高更带有原始野味的互补色关系，康定斯基表现音乐色彩的热抽象艺术，蒙德里安应用三原色的冷抽象艺术等。建筑是凝固的艺术，也可从不同的建筑与设计中寻找色彩的灵感（图7-41～图7-44）。

图7-41　何小玲：具有韵律感的色彩构成
指导教师：谭亮
灵感来自于"奥弗斯主义"代表画家德洛奈的作品

图7-42　谭亮：Contemporary
蒙德里安的作品擅长单纯的色彩的表现，并结合了水平与垂直结构，作品受到风格派作品的启发，运用数码手段表现出新的视觉效果

图7-43　谭亮：机器
日本建筑设计师高松伸的作品冷峻、凝重，这种风格启发了这幅作品的色彩设计

图7-44　谭亮：扭曲
根据解构主义美国建筑师盖里风格创作的作品

作业与思考题

1. 色彩的隔离调和。

2. 色彩的互混调和。

3. 色彩的极色调和。

4. 色彩的面积调和。

按照作业1~5的色彩调和方式，各完成两幅色彩图。

文件格式：矢量图用 *.cdr或 *.ai格式；点阵图用 *.tif 格式。

图形尺寸：*.cdr 或 *.ai文件：18 cm × 18 cm（或20 cm × 14 cm）；

*.tif 文件：2000 pixels × 2000 pixels (或 2400 pixels × 1700 pixels)。

6. 色相渐变。

7. 明度渐变。

8. 饱和度渐变。

9. 综合渐变。

按照作业6~8的色彩渐变方式，各完成两幅色彩图。

文件格式：矢量图用 *.cdr或 *.ai格式；点阵图用 *.tif 格式。

图形尺寸：*.cdr 或 *.ai文件：18 cm × 18 cm（或20 cm × 14 cm）；

*.tif 文件：2000 pixels × 2000 pixels (或 2400 pixels × 1700 pixels)。

10. 大自然的色彩启示。

11. 思维的灵感。

12. 音乐的诱发。

13. 传统和民俗的理解与融会。

14. 文学和艺术的情境。

根据作业10~14的色彩启示，各完成一幅色彩图。

文件格式：矢量图用 *.cdr或 *.ai格式；点阵图用 *.tif 格式。

图形尺寸：*.cdr 或 *.ai文件：18 cm × 18 cm（或20 cm × 14 cm）；

*.tif 文件：2000 pixels × 2000 pixels (或 2400 pixels × 1700 pixels)。

主要参考文献

1. 黄国松. 色彩设计学. 北京：中国纺织出版社，2001
2. 色彩学编写组. 色彩学. 北京：科学出版社，2003,83~88
3. 陈小青. 新构成艺术. 北京：北京理工大学出版社，2003
4. 胡成发. 印刷色彩与色度学. 北京：印刷工业出版社，1993
5. 陈小青. 色彩构成. 沈阳：辽宁美术出版社，2000
6. 牵手新世纪. 长春：吉林美术出版社，1999
7. Vienna. Nofrontiere Design GmbH, International Yearbook Communication Design 2003~2004. 2004
8. [日]朝昌直已. 林品章等译. 艺术·设计的色彩构成. 台北：龙溪图书，1999
9. [美]Donaid Hearn, M.Pauline Baker. 蔡士杰等译. 计算机图形学. 第2版. 北京：电子工业出版社，2002
10. [美]约翰·卡里根. 储留大等译. 计算机图形奥秘及解答. 北京：电子工业出版社，1995
11. [美]Shane Hunt. 精通CorelDRAW 8创意设计. 北京：中国水利水电出版社，1998
12. 世界建筑导报，1997—2002
13. ARCH雅砌，1998，NO.105
14. 蒙塞尔色谱，北京百花美术用品公司
15. 现代科技图库，ISBN 8-859816-098-8
16. hptt://www.netterra.com
17. hptt://www.fractal.net.cn
18. hptt://www.fractal-art.com
19. hptt://www.home.comcast.net
20. hptt://www.netterra.com

后记

"数字色彩"课程在深圳大学从创建至今历时6年,无论是早期的环境艺术设计和建筑学专业,还是中期的广告学专业以及后期的艺术设计(平面设计、环境设计)和工业设计、动画专业的同学们,都伴随了这门全新的数字化课程的发展过程,也在这本教材中用自己的作品留下了各个时期的脚印。

这本《数字色彩构成》是我们6年教学的结晶,也是1999年深圳大学教学研究项目"数字化色彩与设计应用"、2002年广东省高校"151工程"试点项目"数字色彩(项目批准号:GDA007)"、2003年教育部人文社科研究项目"'数字色彩':基于数字媒体领域的色彩应用研究"(项目批准号:03JD760002)等研究项目的核心内容和主要成果之一。它被评为2005年度深圳大学全校两门"校级精品课程"之一。

艺术设计是一门与时俱进的科学,它不应是墨守成规、不求进取的。在书名的确定中,原本不想标出"构成"二字,因为部分院校的教学不满足于传统"三大构成"的教条和僵化。但考虑到国内院校对数字艺术设计的陌生感,一谈到"数码"就立刻联想到计算机软件操作,还有很多院校仍然在讲授"三大构成"课程,所以我们还是保留了"构成"的名称,让数字艺术设计的基础课教学有一个过渡和适应的过程。希望我国的设计教学能主动适应21世纪的先进生产力,探索与信息社会新的设计样式相吻合的设计基础教学,跟上历史前进的步伐。

在本教材的撰写中,我们得到了西华大学艺术学院程辉副教授、广州美术学院设计分院谭亮老师的大力支持和协作,在此深表衷心的感谢。主要的章节撰写分工如下:第一章、第三章、第六章由田少煦执笔;第二章由程辉、田少煦执笔;第四章、第五章由田少煦、谭亮执笔;第七章由谭亮、程辉执笔;最后由田少煦修改和调整。张玲露、彭嫦嫦、吴昊帮助完成了部分图片的处理和图形的绘制,在此表示感谢。

本教材引用了黄国松教授、陈小青教授、朝昌直已先生、色彩学编写组、吉林美术出版社的图集以及美国Donaid Hearn、约翰·卡里根、Shane Hunt等出版专著中的文字和作品,都在图注里一一标示,并表示感谢,还引用了www.netterra.com、www.fractal.net.cn、www.fractal-art.com、www.home.comcast.net、www.netterra.com等网站的作品,也表示感谢。对少数经多人拷贝或网上流传的优秀佚名作品的作者,也都表示衷心感谢。

作者

2005年8月于深圳大学